U0135385

木雕艺术

开森

邹开森 著

海峡出版发行集团
THE STRAITS PUBLISHING & DIATRIBUTING GROUP

福建美术出版社
FUJIAN FINE ARTS PUBLISHING HOUSE

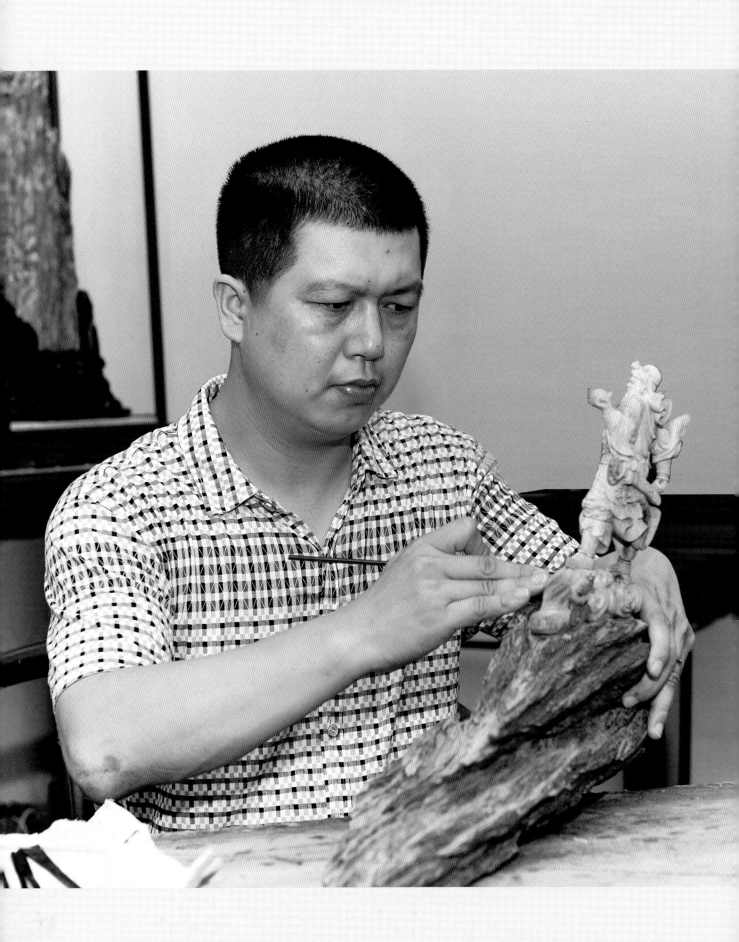

心与物会　物与神游

邹森
森
木雕艺术
WoodCarving Art

个人简介

　　邹开森，1977年出生，福建省莆田市荔城区人，福建省工艺美术名人，工艺美术师，一级高级技师，福建省工艺美术协会理事，中国工艺美术学会会员。自幼喜欢绘画，少年时就随知名艺人学艺。从艺20多年，善长人物雕刻。近年来，专业从事沉香木雕刻。2005年创办了鑫泰艺雕厂，开始了办厂之路，鑫泰不断地发展壮大，以成为妈祖故里知名的厂家，历经多年的发展，鑫泰工艺厂已经成为以沉香木雕为主，集木雕材料、设计、创作为一体的综合型工艺厂家。2009年原全国政协主席贾庆林还曾经考察过鑫泰艺工厂。

邹开森获奖作品奖项一览：

2006年06月 《苏武牧羊》荣获中国收藏家喜爱的工艺美术大师和精英评选 银奖。

2007年10月 《卖炭翁》荣获第二届中国（莆田）海峡工艺品博览会 银奖。

2006年11月 《普渡四海》荣获第二届中国（莆田）海峡工艺品博览会 银奖。

2007年11月 《持书观音》荣获中国（国家级）工艺美术大师精品博览会 金奖。

2009年11月 《逍遥自在》荣获2009年"华礼杯"中国礼仪休闲用品设计大赛 金奖。

2009年05月 《祝寿》荣获第四届中国（莆田）海峡工艺品博览会 金奖。

2009年05月 《禅》荣获第二届"妈祖杯"莆田市工艺美术优秀作品评选 银奖。

2009年11月 《渡》荣获第四届中国（东阳）木雕竹编及其他工艺美术博览会 金奖。

2010年06月 《童趣》荣获中国工艺美术"百花奖" 银奖。

2011年05月 《禅》荣获中国工艺美术"百花奖" 银奖。

2011年03月 《童子拜观音》荣获2011"海峡杯"木雕精品大奖赛 金奖。

2011年07月 《寿》荣获第六届福建省工艺美术精品"争艳杯"大赛 铜奖。

2012年05月 《平步青云》荣获第七届中国（莆田）海峡工艺品博览会 金奖。

2012年05月 《信义千金》荣获中国工艺美术"百花奖" 银奖。

2012年11月 《云游普渡观音》荣获第七届中国（东阳）木雕竹编工艺美术博览会 金奖。

2012年　　　荣获福建省工艺美术名人。

2013年01月 被评为国家一级高级技师。

2013年05月 《天籁之音》荣获第八届中国（莆田）海峡工艺品博览会 金奖。

2013年05月 《鳌鱼观音》荣获第八届中国（莆田）海峡工艺品博览会 银奖。

2013年　　　《竹林七贤》荣获第六届海峡两岸（厦门）文化产业博览会 银奖。

2013年　　　《悟》荣获中国上海（国家级）工艺美术大师精品博览会 金奖。

2013年　　　《悟》被福建省工艺美术珍品馆收藏。

目录/COMTENTS

序

在素有"海滨邹鲁""文献名邦"之美誉的福建省工艺美术名人邹开森，沉醉在妈祖故里传承千年的木雕世界里，镌刻着岁月，镂雕着春秋。

木雕艺术之美源自于大自然的钟灵造化，一件优秀、鲜活的木雕作品，同时也聚集着艺术家情感的抒发与释放，是自然美和智慧美的有机结合体。

开森与艺术相伴，传承不忘创新。20余年的从艺生涯中，他总是用那细腻玲珑的心来挖掘和发现美，然后把对美的追求和诠释融入到他的每件作品当中，以道法自然、天人合一来展现艺术之美，观赏之时，总有给人那种"心与物会，物与神游"之感！他擅长于人物创作，以形写神，注重通过人物的写意来展现人物的内心世界，在于记录着不同时代的文化特质，展现了各种人物的情怀与风范，寓意深厚。

木本有灵，大自然经岁月洗礼遗落下的枯木，在他的刀下再次获得了重生，大自然赋予木之灵气，而他却赋予木新的生命、新的意韵！所谓木为心声，人生的感悟、对艺术的执着倾注于他的刀下，于是便有了那些栩栩如生的作品。

这些年来，开森扎根于莆田木雕这块肥沃的土壤里，一直坚守着艺术的阵地，20年如一日，这在年轻一辈，是少见的，实属难能可贵！

一个艺术家，正是有了丰富的情感、宽广的胸怀，方能创作出大气的作品。在可期的未来，我们确信，年轻的开森还将在艺术的路上不断地探索，为我们创作出更多更美的艺术精品来。

木雕之雅永恒，木雕之艺不朽，我想对开森说，雕刀在你手中，世界在你心中，而艺术，就在你的意念中！一定要保持你的原真，定能创作出更多更好的传世之作！

方文桃

（序家为中国工艺美术大师）

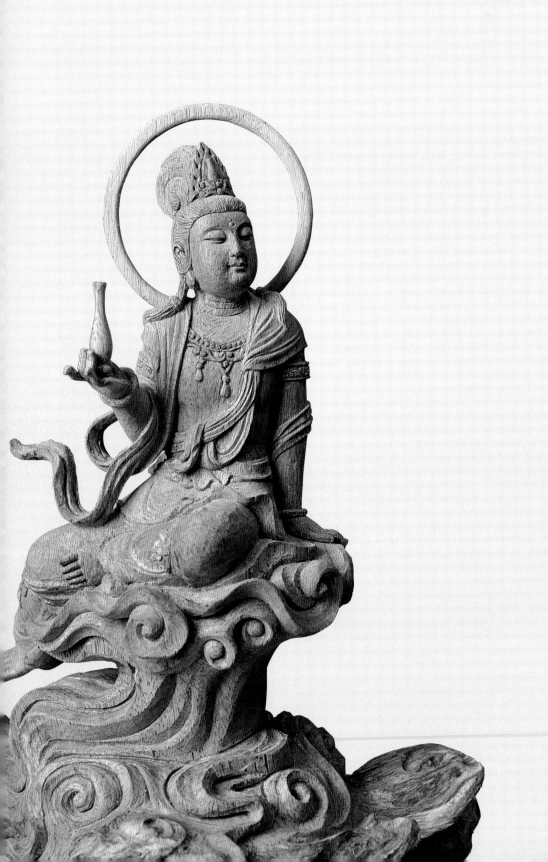

艺术人生

YISHURENSHENG

探寻人生真谛　感悟艺术精神

志于道，据于德
——漫谈中国木雕文化艺术

中国木雕最早可上溯到黄帝时期或更早时期，木雕鱼、髹漆木碗以及一些刻有几何纹饰的建筑木构件。春秋战国时期的墓葬中，曾出土了木雕与木胎漆器。秦汉时代，木雕以简练的刀法，刻出生动的形象姿态。这些表明中国木雕大概有七千余年的历史，并被赋予了图腾祭祀、宗教造像的功能。木雕发展至今，已经成为案头文玩、家具装饰之物。

中国传统木雕有"外美"与"内美"。所谓"外美"，则是运用雕塑手法，再现富有生命力的美的形体。而"内美"则是通过情感表达，让意义存在于形体之中。事实上，形体的艺术表现手法有三种：具象形式、抽象形式和融合形式。而情感表达，则是生命节律和雕塑作品相互融合的过程。

"匠人制器，绳之以墨"，木雕艺术表述着中国传统思想的知与守。它接受和认同文人士大夫的标准，"不执于心，不偏于物"。它遵循庄子《庄子·知北游》里所说的"其用心不劳，其应物无方"。它也遵循王弼《周易例略》所强调的"尽意莫若象，尽象莫若言，言出于象，故循言以观象，象生于意，故循象以观意"。同时，它亦有效仿谢赫《古画品录》的绘画六法，即"气韵生动、应物象形、随类赋彩、经营位置、传移模写"。这就要求作者做到三点：一是对所采用的材料加以感知并尊重材料本质特性；二是通过艺术构思，以点、线、面组成块、形、体，塑成一种秩序井然的整体；三是力求达到造化自然的艺术境界，让观赏者能够感通互动。

在当代，木雕作品更多的是展示丰富的情景内容，装饰题材多为仙人过海、松鹤延年等，将多个不同的人物、花鸟或场景，有机地融于一个场景之中。它既游离于整体之外，又融汇于整体之中。这种艺术形式需将多种雕刻手法融会贯通，才能得以完成。

传统木雕是中国传统文化很重要的一部分。孔子有云："温润而泽，仁也；缜密以栗，知也；廉而不刿，义也；垂之如坠，礼也；叩之，其声清越以长，其终诎然，乐业；瑕不掩瑜、瑜不掩瑕，忠也；孚尹旁达，信也……圭璋特达，德也；天下莫不贵者，道也。"器中有道，方为木雕艺术。

万物有性，道在自然万事万物中，格其不二，应以扶养为先，让人尽享木器之美。换一角度来说，在艺术创作上应达到"志于道，据于德"的崇高境界。

艺术天地之大，源于大自然的浩瀚无边，也源于人类创造性思维之广阔、活跃与精微。当我遇见千年传承历史的木雕艺术，那些与木相关的艺术，是我人生的全部主题。木雕艺术在我人生中，总是与我相伴而行。有时候想想，在这一片艺术的热土成长，感受到中国工艺美术行业的博大精深，感受着中国五千年的文明也是人生的幸事。

中国木雕以其悠久之传统、独特之风格、深厚之文化底蕴而成为中国独具文化特色的艺术，数千年以来，在华夏大地上代代相传。五千年翻云覆雨的风云变迁，五千年博大精深的文化沉淀，造就了中国五千年的艺术瑰宝。面对着先人们的智慧和汗水的结晶，

我们不得不感叹，也不得不为之所折服。我知道中国的木雕的历史是多么的源远流长，其发展路程是多么的坎坷艰辛。它在发展中形成了自己鲜明的民族特点，不仅具有写意性、绘画性，还具有很强的装饰性。这些以前看似不经意的东西现在正体现出它绚丽多彩的文化底蕴和强健的生命力。时代的脚步已然跨入二十一世纪，审美教育已经成为整个社会文化建设不可缺少的组成部分，是提高人的文化修养、陶冶人的情感、净化人的思想、完善人的品格。美化和发展自身最有效的途径。我们就不能够只有心动而缺少行动了。先人们的智慧应该在我们的手中得到更好的保护、继承和发展，不是吗？我们的使命是艰巨的。同时新时代的我们也应该拿出我们的想象力和创造力为传承和发扬我们的瑰宝而努力起来，行动起来，进而创造出更多更好并且具有新时代特色的艺术作品。

莆田是一个神奇的地方，这里有海神妈祖，庇佑莆阳，千年传说，名扬四海。这里壶山青青，兰水悠悠，孕育了无数的文人雅士，最具莆田地域特色的莆田工艺美术也在这千年古城里书写着传奇。

莆田昔时称为兴化，自古风光秀丽、人文鼎盛，素有"文献名邦"、"海滨邹鲁"的美誉，是福建首批"历史文化名城"之一。自唐代以来的一千两百多年间，莆田人文荟萃，名人辈出，在各个时期勇领风骚，垂范后人，出现林默、林兆恩、蔡襄、郑樵、刘克庄等一批历史文化名人，举进士者多达2400多名，其中文武状元22名、宰相14名、尚书近70名；还有许多至今传为佳话的科甲风流，诸如"一家九刺史"、"一门五学士"、"兄弟两宰相"、"魁亚占

双标"、"一方文武魁天下"、"中央六部尚书占五部"；还有保持唐章宋韵的莆仙方言和被誉为"南戏活化石"的莆仙戏。莆田工艺美术之花正是在这块浓郁的文化土壤中绽放出来，尤其受"文献名邦"和"妈祖文化"的影响，形成的久负盛名的雕刻文化，是这座千年古城里的一朵奇葩。

莆田的木雕一直都以"精微透雕"著称，风格精致细腻、古朴典雅、层次重叠，历代以来都有优秀作品传世。大型的建筑物或家具的实用部分，由于功能限制，较为简单实用。其他镶嵌在门窗、橱柜、小件日用器物、陈设器物及祭祀器物上的木雕，往往是情节复杂、景物丰富，作三四层或更多的镂空通雕，精雕细刻、玲珑剔透，即使很小的人物形态也雕刻得须眉毕现、衣纹清晰，表情生动。这些木雕装饰于器物上，既可远观其整体的气势和艺术效果，又可近看其精巧的雕工和玲珑剔透的细部，使人感觉像是面对一个景物丰富、气氛热闹、深远而又广阔的场景。

莆田木雕"精微透雕"的艺术特点，除了木雕艺人的身心投入和身怀绝技外，和他们所选的材质也很有关系。莆田木雕所选的木雕材料，主要是盛产于莆田大地的龙眼树。龙眼树是莆田的主要果树之一，材质坚实、木纹细密、色泽柔和，老的龙眼树干，特别是根部，虬根疤节，姿态万状，是木雕的好材料。龙眼木材质坚硬，便于木雕艺人处理木雕的细节而不容易断掉，可以在材料面上反复地进行细节的重叠，以产生强烈的视觉冲击感。后来大量运用的花梨木、紫檀木、沉香木等红木也同样具有木质坚硬、纹理细密、色泽美的特点。

有着深厚历史的莆田工艺美术，始于唐代。南宋时政治文化中心的南移为莆田工艺美术的大发展作了充分的铺垫。至明清时期，莆田工艺美术发展盛极一时。我是一个出生在莆田、成长在莆田的艺人，那些与木相关的艺术，是我人生的全部主题。木雕、沉香、佛像、古典家具，在我人生中，总是与我相伴而行。在我二十多年的艺术生涯中，从事过工艺美术的多种门类。有时候想想，在这片艺术的热土上成长，感受莆田工艺美术行业的博大精深，感受着中国五千年的文明也是人生的一大快事。

家乡艺风源远流长，我们的木雕兴于唐宋，盛于明清，艺术之花在今天结出累累的硕果。我们的古典工艺家具更是传承自大宋时期，而今"仙作"之美名扬天下。源于木雕技艺的莆田雕刻艺术更是造就了莆田工艺美术行业的繁荣。在工艺美术产业迅速发展历程中，莆田涌现出了一批又一批出类拔萃且影响甚巨的艺术家。他们用自己的智慧和心血为工艺事业描画出一幅千帆竞进、云蒸霞蔚的壮阔图景，铸就了无可限量的工艺发展前景，建构和充盈了工艺事业生生不息的艺术魅力。

在经济飞速发展、高度现代化和工业化的当今，莆田工艺美术行业一枝独秀，生产规模急剧扩大，在深厚的传统背景下焕发出极具闽莆地域特色的活力。千百年来，每一代人的创造都会为莆田木雕的发展演变注入一个时代的信息，也正是在这一代又一代木雕艺人生生不息的传承中，莆田木雕始终保持着旺盛的生命力，并适应时代变化的特色。今天的莆田木雕已经成为这座城市的品牌和骄傲，在文化日益多元的时代里，莆田的木雕也在以多样化的方式，继续着它的生存和发展。木头原本是有生命的物体，它给人类带来数不尽的好处，而人类所能给予的回报是将它那种特别的温和与美丽以及纯朴的品质，尽量地体现并保存下来，并赋予它新的生命、新的寓意，这也许是我，也是所有艺人的伟大使命。

涉水迢迢，只为与艺术相守，高山流水遇知音。一件件木雕作品，恍若从唐诗宋词的墨香中飘然而来。流年依旧，岁月静好，木韵清雅，为谁守候？终不悔，木韵生香，挥挥手离别，雕刻留情。若可以，请记住你我曾经驻足，请岁月铭记我那一生的追求——木雕。

台上一分钟
台下十年功

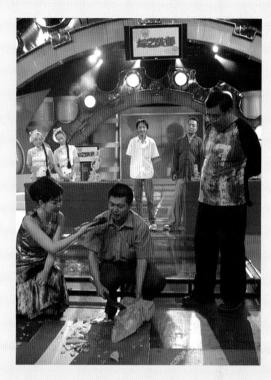

邹开森在福建电视台一套《综艺先锋》栏目现场演示木雕

素以"精微透雕"著称的莆田木雕早已闻名全国乃至世界，其整体创作水平名列全国前茅。而我就是在这千年古城里成长起来的雕刻艺人，这里浓厚的艺术氛围直接影响了我的人生。

我自幼酷爱雕刻，在我青少年时，我爷爷带我拜家乡的邹玉辉先生为师。两年后我到当时著名的雕刻艺人陈国华工作室打工。由于我的勤奋好学，对雕刻的悟性，他认为我是个雕刻人才，于是把我收入门下。陈国华老师是个要求严格的人，他认为没有扎实的基本功，做什么事情都是"水中月镜中花"，他让我从打坯开始学起。当时打坯的工具就是一把斧头，每天我都要用斧头在龙眼木上砍劈出坯。龙眼木，材质坚实，木纹细密，用斧头砍劈需要一定的臂力和耐力，每天练习斧头功，双手都是血泡，但我还是乐此不疲。因为师父告诉我莆田木雕的特点就是"斧头功"，斧头功是莆田木雕最具特色的传统技法，俗称"一斧抵九凿"，要求我用斧头一定要稳、快、准。我整整花了三年才把这基本功学好。出师后，我来到莆田工艺一厂上班，一边打工，一边学艺，有幸得到了方文桃大师的指点，我的雕刻技法更加炉火纯青。

现在能够熟练应用斧头功绝技的年轻人不多，大家基本上是用电锯、高速钻等工具来打坯，对于传统的技法已不再熟悉。而我因为拥有这一手绝技，在2006年被福建电视台一套"走进莆田方言及绝活绝技"栏目组特邀为莆田木雕绝活的代表。当时我带了几件我创作的作品到现场，在场的嘉宾、主持人、观众在观赏后，认为我的作品具有独到的艺术手法，充分表现了与众不同的构思和创作的理念，作品构思和艺术性均达到一定的高度。

主持人赵娜和那威说我要用一把斧头展现莆田木雕的绝技，现场创作一件作品，很多嘉宾和观众都认为那是不可能完成的任务。当一尊法相尊严的观音作品出现在观众面前时，很多观众不禁大为惊叹。这件作品艺术造型，繁简有致，不思雕刻的凝练手法，令现场所有人为之倾倒。主持人很诧异我怎么能够在这么短的时间内雕刻出如此精彩的作品？我告诉主持人，我这绝活是凭着自己对木雕的理解和积累以及扎实的基本功，才能在那么短的是时间内从构思、原木打坯到最后一道工序一气呵成。我的现场创作不仅征服了全场观众，也在木雕界被传为佳话。

雕刻精彩人生

——记福建工艺美术名人邹开森

莆田是一个神奇的地方，这里壶山青青，兰水悠悠，孕育了无数的文人雅士，最具莆田地域特色的莆田工艺美术也在千年古城里重新书写着传奇。

莆田昔时称为兴化，自古风光秀丽、人文鼎盛，素有"文献名邦"、"海滨邹鲁"的美誉。莆田工艺美术之花正是在这块浓郁的文化土壤中绚烂绽放。莆田雕刻深受地域风格和"妈祖文化"的影响，形成了具有自身特点的雕刻文化。莆田艺风源远流长，我们的木雕兴于唐宋，盛于明清，艺术之花在今天结出累累的硕果 。在工艺美术产业迅速发展历程中，莆田涌现出了一批又一批出类拔萃且影响甚巨的艺术家。他们用自己的智慧和心血为工艺事业描画出一幅千帆竞进、云蒸霞蔚的壮阔图景，铸就了无可限量的工艺发展前景，建构和充盈了工艺美术事业生生不息的艺术魅力。青年工艺美术名人邹开森就是其中之一。

那些与木相关的艺术，是开森人生的全部主题。佛像、造型、人物，在他人生路上，总是与之相伴而行。二十多年的从艺生涯中，他用自己的雕刀刻画出精彩的人生。邹开森现为工艺美术师，高级技师，福建省美术名人，福建省工艺美术协会理事，莆田工艺美术协会常务理事。开森擅长于人物、佛像、根雕等艺术创作，其作品形神兼备，雕刻精细，线条流畅，表现出深厚的刀功和丰富的想象力。他的作品多次荣获各种大赛金、银、铜奖。

他小时候就喜欢绘画，在他11岁时，家乡的大庙新盖，同乡雕刻艺人邹玉辉在庙里从事佛像塑造。每天放学后他都要在大庙里观看玉辉师傅创作而流连忘返，舍不得回家，为此他没少挨家长和老师的批评。为了心中的雕刻梦想，青少年时的开森决定去学雕刻。他跟邹玉辉学艺，看着一块块木头在师傅的敲敲打打下成为生动的"人物"，于是开森自己就开始琢磨怎样取舍材料，怎样构思造型图案。白天学木雕，晚上学泥塑，当学艺一个月后，开森临摹师傅的泥塑关公，让学艺已几年的师兄惊叹不已。开森那时家里的经济情况也不太好，有了出去打工的念头，带着青春的梦想，来到著名的陈国华工作室应试。应试合格后，陈国华老师见开森是个雕刻人才，问他是否要学打坯、开脸、创作。当时他听了很高兴，连忙答应了："可以可以"，于是开森不顾经济贫困，又当了三年的学徒，开始了人生的另一段旅程。陈国华老师让开森从打坯开始学起。当时打坯的工具就是一把斧头，每天都要用斧头在龙眼木上砍劈出坯，双手都是血泡，但他还是乐此不疲。因为他知道莆田木雕的特点就是"斧头功"。"斧头功"是莆田木雕最具特色的传统技法。整整花了三年才把这基本功学好，他的技艺也获得了师傅的认可，很快就让他独立创作，而年纪轻轻的他也没有辜负师傅的一片苦心，他日以继夜，用心琢磨，创作出一系列精品，让人刮目相看，在业内很快就拥有了一定的知名度。

几年后，学有所成的开森开始了打工生涯，他来到莆田工艺一厂上班。期间，他有幸得到了方文桃大师的指点。这一段时间里，他学习了各种不同风格的

艺术流派，坚持创作。当时方文桃大师就认为开森不但有创作才能，且深谙木雕艺术各种表现形式和技法。作品充分表达了与众不同的构思和创作的理念，木雕作品的构思、艺术性均达到一定高度。对于一个艺术家来说，他所拥有的成就也许取决于年轻时对理想的坚持，对艺术的执著，而开森今天所拥有的成就，正是他年轻时用心学习，追求理想而得来的。

莆田工艺美术源远流长，佛像艺术也是莆田工艺的一个重要门类。1999年，他首次承制福州长乐大型漳港路顶厚安宫大王、妈神、临水夫人陈靖姑、三十六婆姐等泥塑造像。但因当时太年轻、厚安宫董事会的董事们起初根本信不过邹开森。于是，他就当场用三十分钟泥塑了一尊神像，博得了董事们的信服，并接下了工程。完美的造像最后得到了董事们的认可，工程完工后，董事会给予奖金两万元。接着，邹开森又承接福州市仓山区城门镇三清观元始天尊、凌宝天尊、太极天尊，三宫大帝、玉皇大帝等神像；长乐漳港天后宫妈祖（3.23米）、千里眼、顺风耳（2.8米）、十八海神等神像30余尊；神州连江县马尾区东岐村三清宫四极大帝、斗姆、六十甲子等神像泥塑工程。

22岁起开森独闯江湖，他承揽的第一桩业务是在福州马尾区东岐村庆宁寺泥塑5米高的释迦牟尼佛、十八罗汉、文殊、普贤、4.5米高的四大金刚。此后又承揽并主持长乐市玉田镇马头村南山寺泥塑释迦牟尼佛、十八罗汉、三接引；漳港镇洋边文采寺观音阁的坐观音、金童玉女；长乐市首占镇洋夏江凤寺

泥塑三宝、十八罗汉、文殊普贤、四大金刚；连江县白沙村观音阁汉白玉雕观音、十二圆觉，韦陀伽蓝造像工程。2004年8月，他又参与泉州"泉南佛国"五百罗汉玻璃雕塑工程。以上系列工程的顺利完成，使开森的佛教塑像技艺得到广泛的赞誉。回顾那些塑佛造像的岁月，开森说，那不仅仅使自己的技艺日渐完善，更是开阔了视野，丰富了自己的艺术人生。

在福州长乐一带的佛寺道观，只要一提塑造神像的高手，无不对邹开森竖起大拇指。事实说明：名声是做出来的，而不是吹出来的。然而，世间的寺庙毕竟数量有限，不可能岁岁月月都有塑佛妆神的业务机遇，于是他便一方面开办雕刻工厂，一方面亦未放弃宗教雕塑业务，做到亦雕亦塑，相得益彰。

2003年开森创办了鑫泰艺雕厂，认准自己产品的定位应以"艺术性"为主，一方面是因为国内木雕艺术品的市场行情一直看涨，另一方面是自己原创的一些作品总是订单多多，供不应求。与此同时，创作了一些木雕及根雕神佛精品，也往往供不应求。而在此后不久，他又开始接触沉香雕刻。而正是这几年来对沉香艺术的追求，使他的艺术生涯大放异彩。

开森见到沉香千姿百态的美妙形状，就认为它是雕刻的上等材质，并很快就喜欢上沉香创作。在他看来，沉香，使他的艺术创作有了实物载体，构思可以自由自在地在无限时空中凝想、遨游、寄生，直至捕捉到所需的物象情境。他从沉香中提炼出精粹，把他的睿智与含蓄融入进去，以表达自己的审美理想。这种凝聚着他丰富的智慧和感情，体现着传统艺术的崇高审美理想。

然近年来，沉香木雕在市场上得到了许多收藏家的追捧。开森把莆田木雕的创作理念和精湛技艺与沉香木结合在一起进行创作。有山水、人物等题材，用独有的技法对沉香的自然形态进行高度概括和艺术提炼，使"七分天然，三分雕"人与自然融入达到更高的创作境界。

当拥有精湛技艺的开森遇见千年的沉香，并以此为载体，创作出许多的工艺精品。作品题材多样，表现手法各异。他的沉香作品在业内引起了行家的广泛的关注，得到了专家的认可，多次获得了全国性展览会的金、银、铜奖。

鑫泰艺雕厂不断地发展壮大，成为莆田工艺城里知名的厂家。他带着三十余名徒弟，不断创作出精彩绝伦的的作品，其精湛的技艺获得许多名家的好评，客户的青睐。2009年原全国政协主席贾庆林曾经视察过鑫泰艺雕厂。历经多年的发展，鑫泰工艺厂已经成为以沉香木雕为主，集设计、创作为一体的综合型工艺厂家。

二十多年来，开森探索艺术之路，缘木而艺，刻木随缘，融时空为一体，致万象于刀刃。精雕百年良材，细刻千年文化，刀落风雨雕世态炎凉，入木三分刻世界万象。在这个行业里取得了不俗的成就。但他认为，自己还很年轻，还有许多路要走，自己对艺术的追求是一辈子的。路漫漫其修远兮，吾将上下而

求索。将在艺术的路上更加执著地追求着。

　　木头原本是有生命的物体，它给人类带来数不尽的好处，而人类所能给予的回报是将它们那种特别的温和与美丽，以及纯朴的品质尽量地体现并保存下来，并赋予它新的生命、新的意义，也是作为艺人开森的伟大使命。我们期待开森将在未来的艺术路上，为世人创作出更多的艺术精品，而他的雕刻人生也将因此而更加绚丽多彩。

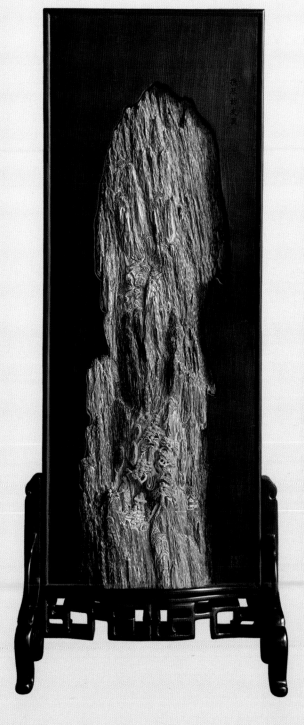

携琴访友图

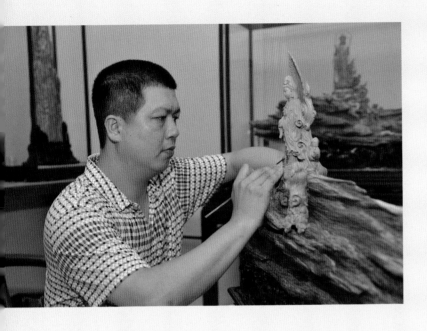

雕刻的魅力：艺术的盛宴

——邹开森艺术人生访谈录

　　30出头的邹开森，出生于莆田黄石。初次见面便给人深刻的印象。敦厚的外表，质朴而刚毅；腼腆的性格，羞涩而真诚；不俗的谈吐，博学而睿智。他的作品以人物见长，以形带情，情景交融，素以构思巧妙、题材新颖、造型优美、刻画细致著称，既有典型的传统风格，又有崭新的超前意识。也无时不在投射着对现实的深刻感悟和人生追问。带给观者别有一番情趣，让我们一起走进他的艺术世界，一同分享他的艺术成果！

问：邹先生，您好！我们知道您出生于素有"木雕之城"美誉的莆田，莆田有着千年的木雕传统，能否谈谈您对莆田木雕的看法？

邹开森：莆田木雕工艺向来以"精微透雕"著称，它兴于唐宋，盛于明清，风格独特。自成流派。一批传世作品至今闪耀着先人的智慧和厚实的文化积淀的光芒。莆田木雕工艺上以精细圃雕和精微透雕为特色，应用广泛，在实用性工艺木雕卜大有作为，如寺庙建筑装饰、传统建筑装饰、家具、佛像佛具等方面都得到充分发展。莆田雕刻往往不注重体积和空间的真实性，而在意于作品的神韵，整体气势的把握。歌德有句名言"美在于真与不真之间"。我认为莆田雕刻艺术应该学习荷兰印象派画家凡高的精神，充分发挥作者的想象能力，同中国古典艺术有机的结合。雕刻艺术是从虚墟的乱根、乱桩中寻找、发现美的基调，我们通过生活把它提炼成生活的美并升华成为艺术之美。雕刻艺术应该将重点放在抽象的表现，凝练地、含蓄地使人产生美感。

莆田木雕在长期的历史发展过程中，与其他地区的木雕艺术相互交流、相互影响，既有相间之处。又形成自己鲜明的特色。莆田木雕善用圆雕、透雕，细腻写实，把场景对象淋漓尽致地表现出来。"绝活出神品，见工见艺"，这正是莆田木雕作品的写照。

问：您从少年时就开始学习木雕技艺，当时为什么会选择放弃学业，而走上学艺之路，是否有什么偶然的机缘？

邹开森：我是土生土长的莆田人，出生在黄石镇，我与木结缘，并非缘于偶然，莆田是工艺美术之乡，这里沉淀的又何止是百年的艺术底蕴，我从小就在这样的氛围里成长起来的。家乡人都把学习雕刻看成是一门谋生的手艺，许多人都在这一个行业里闯出"名堂"。我自小就喜欢绘画，喜欢雕刻，当时家里经济也一般，于是，我就随大流，踏上了木雕艺术之路，追随莆田知名的民间艺人陈国华先生学艺，陈老师言传身教，从他身上我不仅仅学到了雕刻的技艺，还学到了对待艺术的态度。

想起当年当学徒的情景，真的是不容易，日子过得相当清苦。最难熬的是，每天要早上7:00起床，晚上11点后才能休息，中间除了吃饭就都守在工作室，整天14个小时面对着一块又一块的木头，做泥塑、学打胚，紧张而又枯燥。也许跟我不服输的性格有关吧，我总觉得做一件事情，要么不做，要做就一定要做好，学手艺也是这样，我相信天道酬勤。我用了比师兄弟多几倍的心力，潜心钻研。慢慢地，我发现这木头也是有灵性的，在这个过程中也是可以找到乐趣的，你如果把它当成恋人，它就是你的恋人，如果你把它当成知己，他就是你的知己，后来我发现我跟木头已经达到了物我同化的境界！

问：在您年轻的时候，曾有一段时间到外面塑佛造像，这一段经历对您之后的艺术生涯有着怎样的影响？

邹开森：艺术最重要的是代代传承，在我年轻时，由于喜爱雕刻，于是就到外面塑佛造像，在塑佛造像的过程中，我初窥了雕刻艺术的门径，佛家崇

高、庄严、壮丽、重穆、典雅等等风格。道家哲学崇自然，在艺术上则表现为飘逸、雄浑、淳厚、古朴、淡泊、天真、稚拙等等风格。中国的佛教雕塑源自古印度的犍陀罗、马土腊和芨多等地区与时代的佛教雕塑。中国艺术家在学习模仿过程中，逐步将它们加以改造，使其既保存了某些原产地的样式，又更多地体现出中国特色。通过这段时间的学习，为我以后的雕刻生涯奠定了厚重的基础。

塑佛造像是有一定的条条框框，我只能把它在规则里做得最好，它在一定程度上局限了我思想的绽放。我希望可以做出一些作品，这些作品，在表现美的同时，还能突显我的思想、我的录魂，所以之后不久，我又转回来做木雕，我觉得只有在木雕世界里，我才能找到我要努力的方向。

问：您这几年都在从事沉香艺术，对于沉香雕刻，您有什么见解，可以谈谈吗？

邹开森：沉香木雕就是以沉香木特色为本体，研究沉香本身的材质以及它所能承受和表现沉香木雕艺术的可能性，把沉香的所有的潜力激发出来，甚至找到其他材质所无法体现的艺术情趣，将沉香的美感肌理和魅力通过艺术的手法表现出来。当今随着全球化的进程，实现了一定数量的优质沉香聚集在一定数量的沉香雕刻创作群体面前，有条件成就一个以沉香特色为本体的雕刻语言——真正意义上的沉香雕刻艺术。沉香雕刻从传统雕刻中慢慢走向独立的艺术支流中细化并升华，将沉香独有的美感与魅力发挥出来，形成一整套富有特点的沉香雕刻艺术。而这将是我艺术生涯的又一突破。

问：大家都知道木雕创作，是一个纷繁复杂的过程，一件好的作品，它的创作是不是有许多可以取巧的地方，能把您的经验跟大家分享一下吗？

邹开森：一木一故事，一木一世界。作为一个木雕从艺者，不仅需要有一双"慧眼识珠"的"火眼金睛"，需要有巧夺天工，化腐朽为神奇的"特异功能"，还需要有深厚的历史人文底蕴。

作为艺术家，一件好的作品可以毫不夸张地说就是他艺术生命的延续。一件艺术作品的形成必须经过选材料、设计图纸、打大胚、打细胚、修光、磨光等工序，而这每一个步骤无不凝聚着我们的心血与智慧。

我们每拿到一块材料，都会先根据材料的特点，来相木、取巧、依木造型创作立意与点题的，创作是为了充分利用每一块原木的形、色、质的天然美，尽自己最大的能力和智慧赋予艺术生命。点木成金，雅俗共赏，从而达到化腐朽为神奇的效果。

工艺分两种，一种是做活的，一种是画活的。画活的不仅要会做活，要根据需要随时制作出形状各异的工具，更要会"读料"、出创意。

真正的大师讲究量料施工、因材施艺，"料像什么就做什么"，在没开活之前脑子里就有成品的模样了。如果遇到难"欺"的料，要提醒自己不急于制作，我有时要琢磨几个月甚至半年才确定设计方案。不把料在手里弄熟了，在心里弄明白了，绝不动刀。

唯有内心和手的感觉都有了，那么制作起来就会

得心应手，往往会成就一件意想不到的珍品。

其实人内心的那种升华是很难说的，不知道在哪找到一个契机就进入了另外一扇门。生命仿佛就要结束了，但突然一下又超脱了，升华了，那心境一下子就开阔了。

问：您说作品是您生命的延续，能跟我们说说，应该怎么理解这句话的内涵呢？

邹开森：呵呵，这只是我个人的拙见，人活百年，有一天，总会老去，而一件作品却可以流传下来，所以我常说百年之后，有它没我，它是我生命的延伸。我认为我们就是这么一种关系，我在雕琢它，是为了完善它，使它成为一件艺术品，最美地展现在观众面前。在这个过程当中，它也在雕琢我，完善我，这是一种互动的，相辅相成的。我让他成为一件美的作品，它也使我的人格和精神得到完善和升华。

作为一个木雕工艺的实践者，要有思想，要感悟现实的方方面面，当然这个是要靠知识的积累和人生的历练。

问：我们会时常听到一些业界的人谈到木雕工艺，会提到在继承的基础上创新，对于现在比较流行的创新这个词语您怎么看待的？

邹开森：创新这个词语大家都会说，而且用到一百个人头上都好用，问题是怎么创新、怎么继承跟创新。现在大家都谈到，现在很流行讲的是在继承的基础上创新，没有继承你创新就等于没有基础了，脱离了历史的东西创新，凭空塑造一个东西。只有继承没

有创新就没有时代感的东西，就是照办照抄历史的东西。现在整个行业都在说在继承的基础上来创新、发展，这样才能吻合时代，又能够跟得上节拍。在继承的基础上，按照现代来创作，这样才更具有历史性、文化性。

问：能不能举个例子，怎样算是把古代和现代的东西进行很好的继承和创新呢？

邹开森：这个话题比较大，举例说明的话只能按照我个人的创作体会来说。继承传统这一块谁都会说、也都会做，往往现在继承的比较多，创新接合不到位的也很多。现在莆田木雕工艺所要求、赋予的创作东西跟以前有所不同。现在人很少用帝王将相，以前传统题材多来于是三国演义、红楼梦等，帝王将相的塑造比较多，现在这方面题材相对用的比较少了，注重风景、山水等等。

"新"字上要做好就很难了，我力求做好每一件作品。我要继承传统木雕的技法、雕刻技艺，运用现代的构图，比如借鉴一些国画构图，取舍对比，其他姐妹艺术都可以融合进去尝试一下。你感觉到尝试好了但也不能脱离传统的东西，这样做出来的东西就有生命力，而且也能够跟时代吻合。

问：屈指算来，您从事木雕工艺已有二十余年了吧，作为一位前辈对时下年轻一代的木雕从业者有什么良言吗？

邹开森：不敢说什么良言，交流一下经验还是可以的，在跟陈老师的工作室学艺的那些年，虽然没办

法把他老人家的所有本领学到手，但是大量的重复性的练习夯实了我的基本功，这对我后来的从艺生涯来讲，是一笔弥足珍贵的财富。从事艺术创作要厚积而薄发，切忌浮躁。更重要的是作为一名艺术家，衡量他成功与否的标准不是金钱，而是他的艺术修为，而这种修为需要有好的老师指点，需要时间和潜心的研究去积淀的。从事艺术创作，要耐得住寂寞，要淡泊名利，才有可能创作出无愧于时代，无愧于历史的经典作品。

问：作为莆田工艺木雕的大师，对于莆田木雕未来的前景您怎么看待呢？

邹开森：任何一种文化的背后都是两种观念的支撑，一个，叫做传统观念，一个叫做价值观念。木雕文化从发展到现在，有上万年的历史，这条长河源源不断地流淌，从未断过。

木雕行业和我国其他传统手工艺一样，自古以来是手手相传、口口相传，传承至今。未来前景很好，随着社会经济的发展，对莆田木雕的需求越来越大。你看目前，我们莆田就已经成为成为全国最大的建筑装饰木雕、神像木雕的主要生产地，全国最大的木雕礼品、工艺品和古典工艺家具的主要生产地和集散地。同时，莆田人发扬勇闯天下的精神，开拓木雕市场。广州带河路古玩街、上海城隍庙华宝楼、北京潘家园古董城……哪里有木雕艺术品交易，哪里就有莆田木雕营销商的踪影。

前景是美好的，但问题也是有的，现在的问题在于哪里？我认为就是下一代的培养。现在的年轻人都

相对比较浮躁，感觉学习木雕是一个漫长的过程，两三年时间耗下来，总让他们觉得不值，他们觉得可能用这个时间去学别的东西，成效会来得快一点。殊不知，雕刻艺术不是速食快餐，唯有慢功才能出细活，不经过几年乃至几十年的沉淀是很难有好的作品传世。希望能够有更多的年轻人来加入这个行业，来学习木雕，这样才能够发扬光大。

对于木雕工艺的传承发展问题，我个人觉得重回小作坊式的生产模式，是一种历史的倒退。就长远来说，木雕工艺的传承应当走政府主导的"学院派跟民间派"相结合的模式，在大学里开设木雕工艺课程，教授传承木雕文化；社会上以"工作室"的形式为工艺大师创造条件，在实践中培养木雕工艺人才。这样才能在创新中传承中国的木雕工艺和木雕文化。"

雕刻艺术源远流长，博大精深，要想做一名无愧于历史，无愧于时代的艺术家，我还有一段很长很长的路要走。"路漫漫其修远兮，吾将上下而求索"，邹开森坚定地相信，用这一辈子的时间去做这一件事，他坚信自己的路会越走越远，越走越宽。

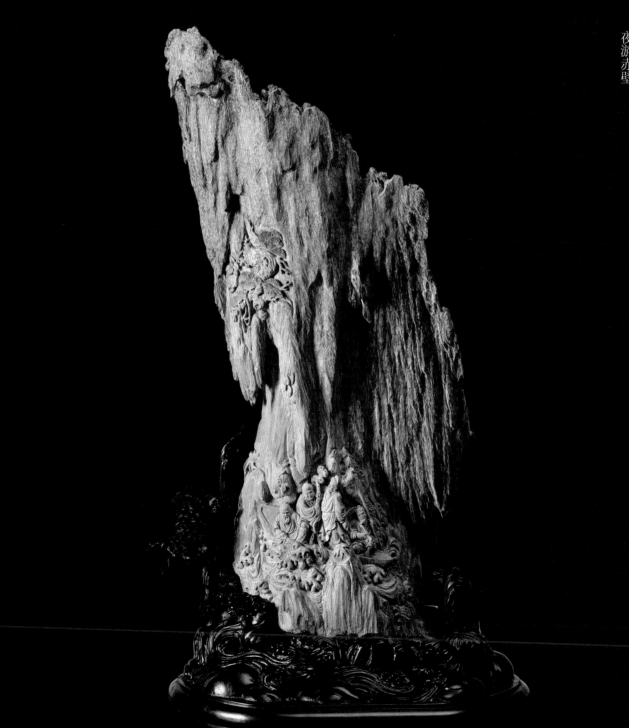

夜游赤壁

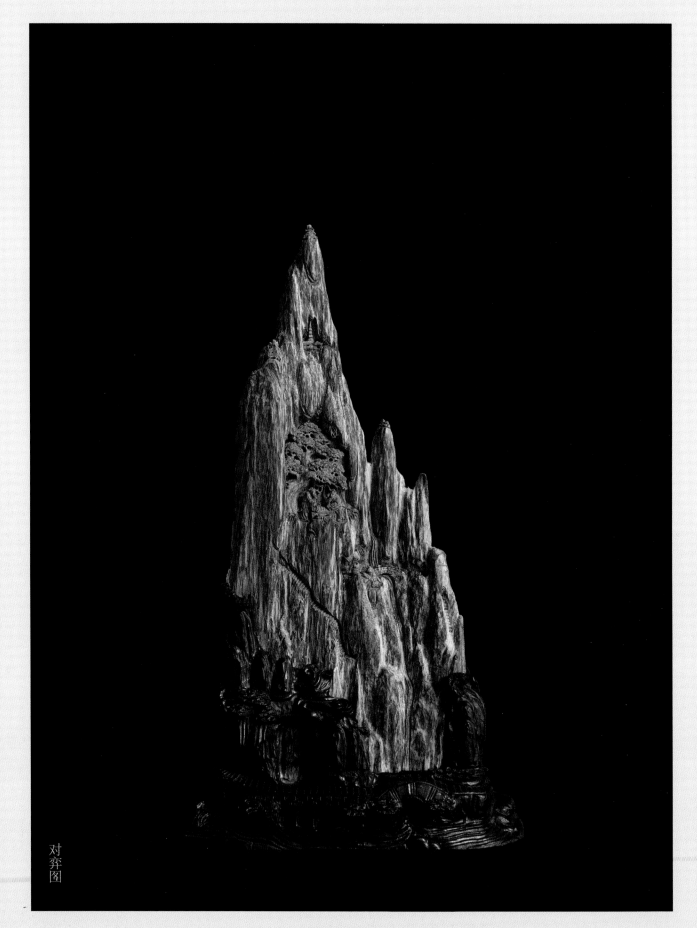

对弈图

木雕神韵
——莆田木雕意蕴和文化内涵

雕刻家为了能始终把握创作的意念与追求，艺术木雕通常由雕刻家一手到位设计制作完成。而艺术木雕是雕刻家构思精巧且内涵深刻，有独创性，能反映作者审美观、艺术方法和艺术技巧的作品。艺术木雕充分体现木雕艺术的趣味和材质美，所以艺术木雕的题材内容及表现形式，既取决于作者的艺术素养及兴趣爱好，也取决于木材的天然造型和自然纹理。艺术木雕不仅是雕刻家别具匠心的产物，而且更是装饰环境、陶冶性情、令人赏心悦目的艺术品，所以具有较高的收藏价值与艺术价值。

雕刻艺术是一定的社会意识形态的反映，同时也表现了雕刻家的审美感受和审美理想。雕刻占据长、宽、高三维空间，具有立体形象，有实体性。优秀的雕刻作品能给人以真实的生命感，使无生命的木雕变得令人感到肌肤的温暖。所以，具有立体形象的雕刻作品主要是以形态姿势表现来体现某种概括化的情感和思想内容。

雕刻艺术不宜表现事物的发展过程，不像电影戏剧那样具有连续性，因而它的造型只能表现一个静态的行为状态。但是雕刻艺术却能以静示动，以静态的视觉形象牵引起欣赏者动态的感受，或者表现一个动作瞬间，体现雕刻艺术的第一个审美特征——动态与静态的对立统一。富有典型精彩瞬间的表现，往往更具有动人心魄的艺术美感。

由于雕刻艺术和其他艺术形式一样，都有自己的局限性，这也就决定了雕刻艺术的另一个审美特征——单纯与丰富的对立统一。雕刻不能像绘画那样直接细致地描绘人物活动环境，不便于表现人们活动的背景和人物间的复杂关系。为了克服这种局限性，要求雕刻家必须对现实生活进行集中、概括的反映，以单纯的艺术形象反映丰富的思想内容，达到单纯与丰富的对立统一。

雕刻艺术的特点是三维空间的实体性中，是以三度空间来表现实体、再现生活的艺术，观众可以从任何一个角度去观察。所以在欣赏雕刻艺术时要从移动和变换中领略雕刻艺术所表现出来的"多姿多态"的美。一件雕刻作品由于距离、角度或光线的不同，就会给人不尽相同甚至截然相反的感受，产生不同的欣赏效果。艺术品被注入了生命，而艺术品之所以感人和被历史所承认并留存下来，正是那无限的生命力。使生命力通过作品的节奏、韵律、秩序、和谐表现出来，正是我们所苦心探求的目的。一个艺术家可以将人生的态度和生活的感受，通过对某种材质的运用和某种技法，反映在自己的作品中并赋予其生命力。在作品中，引起共鸣的是一种生命的灵感的流动，带给人们某种心灵上的感受，从而彰显雕刻艺术之美韵。

作为一门传统工艺美术，木雕是雕刻艺术的一个重要门类，有着悠久的历史和深厚的文化底蕴。中国木雕艺术滥觞于浙江余姚河姆渡时期；秦汉趋于成熟，同时施彩木雕的出现，标志着古代木雕工艺达到较高的水平；及至唐代，木雕工艺臻于完美。

历经千年的发展，北京、江苏、浙江、福建、广

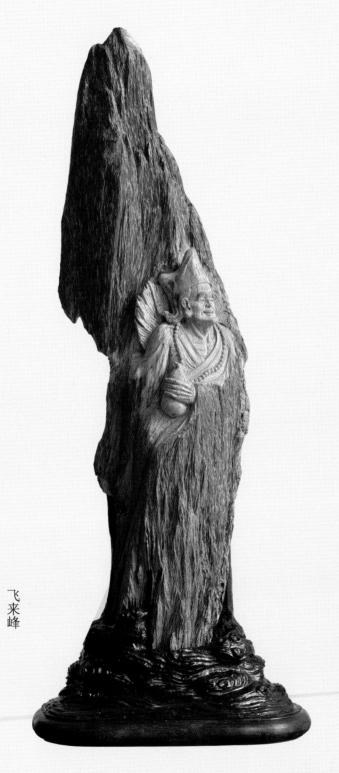

飞来峰

东等地各自形成流派和独特的艺术风格。例如浙江东阳木雕其技艺之精湛，产品之典雅、精美，驰名中外；乐清黄杨木雕其质地坚韧光洁，纹理细密，色黄温润，具有象牙效果，年久色愈深，古朴美观；福建龙眼木雕因势度形，经常雕成各类人物、鸟兽形象，造型生动稳重，结构优美，既符合解剖原理，又动人、夸张，刀法或斧劈刀凿，或细腻刻画，圆浑娴熟；广东潮州金漆木雕其技法上由单层镂空发展为多层镂空，构图上由"实实相映"发展为虚实相生画面，由此体现远近、大小对比强烈的艺术效果。

福建莆田传统木雕，在其艺术形式上具有独特的地方风格。莆田木雕作为南方雕刻艺术的典型代表，不仅富有地方特色，而且以宗教内涵，鲜明的艺术个性，丰富的表现手法称著于世。莆田木雕艺术，充分展现了莆田人民的聪明才智和艺术创造力。而莆田木雕艺人在不同历史时期，留下的蕴含特定历史信息、题材丰富、异彩纷呈的木雕作品，展现了中华民族优秀传统文化的永恒魅力。

莆田是一座有千年历史的文化古城，有着丰富的文化积淀，莆田木雕便诞生于这样的土壤当中，因而有着精美绝伦的外形与构造，同时也具备了丰富的文化内涵与强烈的艺术表现力。与我国其他地区的木雕相比，莆田木雕不仅历史悠久、影响深远，而且在古老技艺渐渐地随着时间的流逝而湮灭的今天，莆田木雕依然有着良好的传承，即使在当代，技艺精湛的莆田木雕雕刻家也依然大有人在。可以说，莆田木雕的雕刻技艺与雕刻内容不仅是历史的沉淀，也是新时代新精神在中华传统文化上的一种体现，是历史与现实

的完美结合。

莆田木雕在艺术与文化上的影响力让其成为我国木雕艺术的典型代表，并对我国其他地区的木雕风格的形成有着深远的影响。莆田木雕最早是由民间家具和木质建筑的雕刻逐渐发展而来，因此具有很强的装饰性和艺术价值，同时也具备了一定的故事性和丰富的寓意。例如，在传统木结构民居的屋檐上雕刻有鹿与蝙蝠，是寓意"福禄双至"的意思，而喜鹊则明显代表着吉祥喜庆的含义。虽然在明代以前，莆田的木雕风格还相对粗犷，但是随着雕刻技术的发展和成熟，莆田木雕渐渐形成了自身独特的风格，使得莆田木雕在具有良好的使用价值的同时，也具备了较高的艺术价值和审美价值。而除了用作建筑装饰之外，莆田木雕还有着更加丰富的功能。

实际上建筑装饰只是莆田木雕的冰山一角，想要了解莆田木雕背后深刻的文化内涵，还要从莆田木雕的组成说起。莆田木雕起源于民间，是广大劳动人民在生产、生活当中自发产生的一种艺术表现形式，体现了莆田人民对美的追求。也正是由于莆田木雕产自民间的这一特点，决定莆田木雕的多元性与包容性，例如，莆田木雕与佛教文化的结合便很好地体现了佛教文化与我国人民生活之间的联系，而人物与动物形象的木雕工艺品则重点强调莆田木雕在装饰方面的功能。

作为我国民间艺术的精髓，莆田木雕在经过历史的洗涤之后，体现出了别样的文化内涵与历史蕴意。按照雕刻的内容与功能，可以将莆田木雕大致分为佛像雕刻、建筑木雕以及室内陈列雕刻三种。这三个种类均带有莆田木雕的典型特色，同时又各自具备了自身的独特之处。

建筑木雕是我国最常见的木雕种类，也是莆田木雕发展较为成熟的一个分支。最早的建筑木雕只是为了作为建筑物的附属装饰而存在，因此相对简陋，文化价值与审美能力的提高，莆田的建筑木雕也迎来了自身发展的鼎盛时期。全盛时期的莆田木雕不仅雕刻精美、工艺精湛，也具备丰富的文化内涵和吉祥的蕴意。漫步在莆田历史悠久民居中，木雕的痕迹随处可见，无论是山水花鸟，还是人物典故，每一件优秀的木雕作品背后都有着深刻的含义，体现出莆田人民对美好生活的向往。例如，牡丹代表富贵，梅花代表高洁，鸟兽也依照各自的名称有着相应的吉祥寓意，体现了我国民间文化中对幸福生活的追求。而将中国历史上富有教育意义的故事与典故以木雕的形式在建筑中展现出来，不仅能够增加建筑的文化内涵，也是对居民思想的一种熏陶，具有更加深刻的文化内涵和教育意义。

除了对建筑物外观进行装饰之外，在建筑物内部的家具中，莆田木雕的影子也随处可见。莆田木雕工匠们精确的使用了榫卯工艺，使家具严丝合缝、坚固耐用，承受了岁月的洗礼依旧不失往日的风采。同是，木雕艺术的运用更给木制家具增添了几分端庄高贵的色彩。在家具的雕刻中，民间的木雕工匠巧妙地将家具的形状与雕刻的内容结合起来，充分地利用家具的平面和曲面，雕刻出了具有深刻寓意的花纹与图案，造型丰富、内容多样、曲线流畅、含义隽永，充分体现出了中国木质家具的审美特点，最终制作出使

用功能与审美功能于一身的精美家具艺术品，成就了莆田木雕在中国木雕艺术流派当中不可动摇的重要地位。

佛教不仅对我国的政治有着重要的影响，也在我国民间艺术的发展中起到了重要的作用。佛像雕刻是莆田木雕的重要组成部分，从现有的莆田佛像木雕可以看出，莆田的佛像雕刻神形兼备、栩栩如生，在赋予佛像形体的同时，也将佛教所代表的精神内涵淋漓尽致地展现出来。通过莆田木雕雕刻技法的运用，使得原本刻板的佛经人物顷刻间具备了人的灵性，将佛教人物带入了人们的日常生活。关于莆田的佛像木雕还有着种种奇妙的典故与传说。据说在西晋太康年间，莆田木雕世人陈某正苦于无以维持生计，却忽然觉得眼前云雾缭绕，竟是佛祖端坐于莲花宝座之上，佛祖听闻陈某苦恼的原因后，便指点陈某为新建的"绍因寺"雕刻佛像，陈某一觉惊醒后发觉原来是一场梦，经多方打探，发现居然真有一座新建的寺庙缺少雕刻高手，此寺正是梦中的"绍因寺"。于是陈某按照梦中的形象雕刻出了佛祖的宝像。此后，"绍因寺"香火日盛，而莆田木雕也从此与佛像结缘。

可以说，莆田木雕与佛教之间，有着相互促进、相辅相成的关系，观赏莆田的佛教木雕，便是另外一种体味佛教文化的方式。但莆田木雕却并未因为与佛教关系的日渐密切而远离大众，却更加贴近了人们的生活。

当莆田木雕发展至室内陈列雕刻的阶段，便代表着莆田木雕已经在各个方面走向了成熟。由于室内陈列木雕已经完全舍弃了木雕的使用功能，而重点追求木雕的艺术形象与文化内涵，因此，只有分析品味室内陈列雕刻带给人们的视觉享受和精神震撼，才能够真正地领略到莆田木雕的丰富蕴意和深刻内涵。

室内陈列雕刻按照内容又可分为人物雕刻、动物雕刻与花果雕刻。其中人物雕刻不仅有历史典故中的英雄生等真实的历史人物，也有神话传说中人们喜闻乐见的人物形象，无论人物取材于何处，其形象均富有强烈的艺术感染力，人物动作活灵活现，表情栩栩如生。同时，艺术家还根据人物的性格和木材的性质，设计出极富表现力的动作，使莆田木雕摆脱了刻板的雕刻方式，显得更加灵动，富有生气。

动物与花果的雕刻虽然缺少了人物雕刻中丰富的面部表情，但是经过雕刻艺术家的塑造后，生动地表现出了动物在活动中隐藏的生命力和花果欣欣向荣的生长姿态，给人以积极向上的感觉。同时，在中国传统文化中，动物与植物的形象还具有更加丰富的寓意，例如：龙、凤、仙鹤、麒麟等虚构的形象，当中，都寄托了人们对美好生活的期盼。

莆田木雕历史悠久，源远流长，且与各地各派各类木雕血脉相连，同为我国传承文艺之瑰宝。身为炎黄子孙的我们，有责任继承先人文艺，并将木雕工艺传承下去。不论时隔多久，不论沧海桑田，相信莆田木雕必定能够凭借其不朽的魅力，与历史发展的步伐齐步共进。

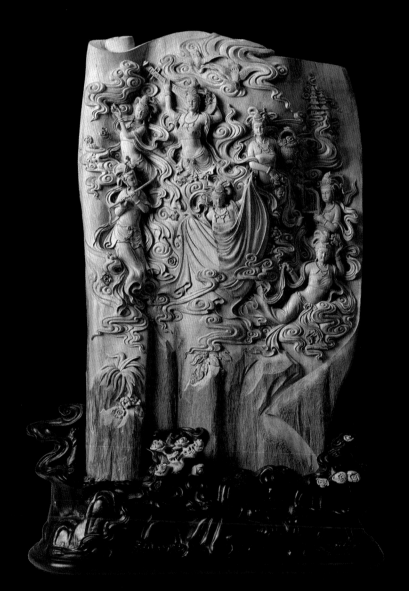

《天籁之声》

「松音潺暖听难尽，骈觉心声绕画梁。」作者精心雕刻里一群妙龄女子美妙的琴声以及起舞助兴的画面，传达一种吉祥欢快的气息，让人心情愉悦，赏心悦目。作品中诸位神女美态各异，表情饱满，体态风腴，衣纹飘逸。此作品把淡雅细腻与恢弘磅礴巧妙地结合在一起，形成柔曼顽强、轻灵大气的艺术风格，淋漓尽致地表现一种象征宇宙天际传来的天籁之音，象征博大辉煌的人类理想情怀和渴望拥抱灿烂阳光的向往。

木雕艺术探析

木雕艺术之概论

木头原本是有生命的物体，自古以来，人们就发现了它们那种特别的温和与美丽以及纯朴的品质，我们的先民们就地取材，因材施艺，创造出了许多精美的木雕艺术品。这些艺术品具有造型凝练、刀法熟练流畅、线条清晰明快的工艺特点。中国古代的木雕题材，多以吉祥纹样、神话故事为主，诸如吉庆有余、五谷丰登、龙凤呈祥、平安如意、松鹤延年等等为题材，深受当时社会的欢迎。

木雕工艺品是人们喜爱收藏的艺术品类之一，在中国艺术史上占有重要席位。它的种类很多，分类方法也不统一，形形色色的木雕，充分展现出其中蕴藏的由环保材质和工艺创造出的立体之美与手艺之巧。

我国的木雕种类繁多，遍布于大江南北，最著名的是：浙江东阳木雕、广东金漆木雕、温州黄杨木雕，福建龙眼木雕，人称"四大名雕"。其他种类如曲阜楷木雕、南京仿古木雕、苏州红木雕、剑川云木雕、上海白木雕、永陵桦木雕、泉州彩木雕……这些木雕都是因产地、选材或工艺特色而得名，有的历史悠久，具有较高的工艺水平和传统特色，树帜各地；有的虽是后起之秀，但木雕技艺日趋精湛，造型也日臻完美，具有鲜明的地方特色。

木雕的种类还分工艺木雕和艺术木雕二大类。

工艺木雕通常是指流传在民间，有悠久历史和强烈民族传统色彩的，讲究精雕细镂、巧夺天工的木雕工艺品。工艺木雕又分纯观赏性和实用性二类。观赏性木雕是陈列、摆设于橱、窗、台、几、案、架之上，供人观赏的小型的、单独的艺术品。它是利用立体圆雕或半圆雕的工艺技术雕制，表现的题材、内容广泛，有花卉、飞禽、走兽、仕女、历史人物等，还有一些反映现实生活且有思想意义的作品。如温州黄杨木雕，产品受清末文人画的造型风格和线条影响，刀法纯朴圆润、结构虚实相生，有诗情画意的特色。实用性木雕是指利用木雕工艺装饰的、实用与艺术相结合的艺术品。如：宫灯、落地灯、屏风、镜架、笔架、镜框、钟座、首饰盒、佛龛以及建筑部件、家具雕饰等。还有专为其他工艺品配制装饰的几、案、座、架，如玉器、牙雕、花瓶、首饰、瓷器等，这些艺术品配以木雕装饰，烘托了主体，丰富了整体，并增加了艺术欣赏价值。

在木雕艺术中，工艺（它们大到传统建筑、古典家具、寺庙、神坛；小到生活用具、案头摆设）木雕虽然是根据某种装饰需要所做，但却是雕刻艺术中的精华部分。由于这种木雕需要量大，应用范围广，所以一般是由经验丰富、技艺精湛的老艺人或工艺美术师设计雕制，再由工艺娴熟的工人大量雕刻复制的。因此在题材上表现形式上就有一定的规范和程式，制作工序也很明确，分出坯、修细、打磨、上光、配置、底座等流水作业。

艺术木雕通常是指构思精巧内涵深刻，有独创性，能反映作者审美观、艺术方法和艺术技巧的作

品。艺术木雕一般都是由作者一手设计制作完成的，所以他能始终贯穿并把握创作的意念与追求。艺术木雕的创作方法除了与其他雕塑材料一样是用形体来表现客观世界的人和物，或写实、或夸张、或抽象，还要结合利用木材的特性，从原始材料的形态属性中挖掘美的要素，以充分体现木雕艺术的趣味和材质美。艺术木雕的题材内容及表现形式一方面取决于作者的艺术素养及兴趣爱好，另一方面也是取决于木材的天然造型和自然纹理，也就是"因材施艺"。艺术木雕的表现手法丰富且不拘一格，有大刀阔斧、粗犷有力，有精雕细刻、线条流畅，有简洁概括，巧用自然美。好的艺术木雕不仅是雕刻家心灵手巧的产物，而且也是装饰、美化环境、陶冶性情、令人赏心悦目的艺术品，故具有较高的收藏价值。

与所有的雕刻一样，木雕的形式大致可分为两种，一种是"独立式"，一种是"依附式"。前者是指可以用来自由放置，并且从任何方向任何角度都能看见的所谓三维空间艺术的圆雕而言，通常是被作为室内的陈设品或案头摆件。后者是指用于装饰建筑物室内墙面或门窗等固定空间的浮雕而言。这类浮雕通常采用高、低、镂、透、通等多种手法来表现。雕像略微突出的称作低浮雕；雕像在底面上十分突出的称作高浮雕；浮雕的周围被镂空使雕像如剪纸般显出清晰的影像效果的被称为镂空雕；雕像的构图层次多，一层一层雕进去，除了最后的背景，前面部分与底面没有关系的又被称为透通雕。透通雕的特点主要融合各种雕法在一个画面上，是表现多层次的作微俯立体型的全面镂空雕刻，作品有玲珑剔透的艺术效果，主

要用于传统的建筑木雕装饰上，如广东的金漆木雕就是把人物山水、翎毛花卉、走兽虫鱼和各种图案集中在一个画面上，并以"之"形或"S"形的径路来区分不同的情节和场面，镂通层次一般在二至六层，雕工细致已近于牙雕，层次丰富，立体感强，在狭小的面积上，表现出广阔的空间。也有一些浮雕本身就是独立的艺术品，可根据环境需要自由配置，亦属装饰性的壁挂或屏风等。

木雕的创作方法有三种。

第一种是面对一块比较普通，没有什么特殊形状的圆木、方木或是有规格的板材时（即经过人为的去绺去脏，将木料加工成有规则的料形，如正方形、长方形、圆形等），我们可以比较自由地去选择雕刻的内容与主题，然后再用大量的切削雕凿去实现最终的艺术效果。这种方法看似简单，但也是受到一定的约束，由于木材的结构是由纤维组成，它的易断易裂要求我们在创作构图上强调整体性、牢固性。一般来讲，艺术木雕不讲究拼接，否则就失去了木雕的特征。要在一段原木上做文章，就得避免张牙舞爪的动势，就要舍弃支离破碎的细节。为了突出木材的肌理，表现美丽的木纹，造型体积就不易太小太多，要作大块大面状，追求浑然一体的效果。

第二种方法是随形就像，既"顺其自然"地依据材料本身特有的天然形状或纹理方向，凭感觉和想象赋予这块材料以特定的形象，巧加雕凿后便使其形象释放出来。所谓七分天成，三分雕刻。这种方法也叫"巧雕"，其构思过程比实际雕刻的时间应更多，而其中的乐趣亦无穷。"巧雕"是一种适形造型，也

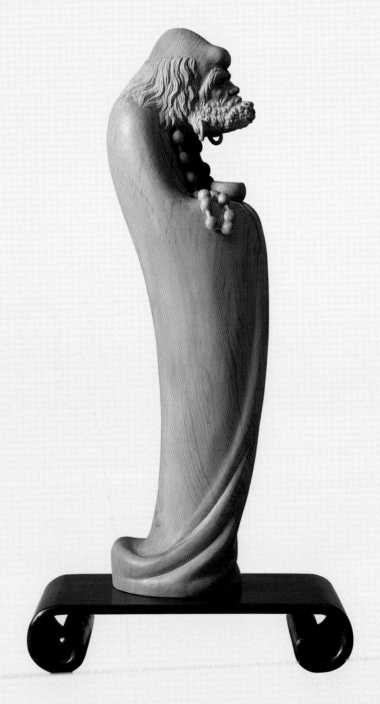

《悟》

　　「菩提本无树，明镜亦非台；本来无一物，何处惹尘埃！」

　　这是六祖慧能大师所做的著名偈颂，认为一切万法，本性皆空，世间万物皆为假象，主张佛性本净，为唯一的真实，众生只要认识了自身的佛性，也就是认识了『空』理，就能觉悟成佛。这是一种出世的境界！

就是它要适应某种条件，这种条件是一种限制或是约束，似乎也给作者造成麻烦，然而往往受局限的东西反倒会成为形成其艺术特点的决定因素，这种因素能予朽木以神奇。有的玉石雕刻之所以宝贵，就是体现在作者是以量形取材、因材施艺的方法，创造了绝妙佳品。

自然给我们以许多启示，有的材料拥有一个不寻常的特征明显的外形，对你的想象或灵感有直接启发；有的则不太明显，需要深思熟虑，苦思冥想。而变化多端的木纹又常常是影响作品艺术效果好或不好的因素，有些木料的"残片碎块"不规则形状也能引发我们联想起某种形象的存在。因而许多雕刻家经常把一些"奇形怪状"的木头收集起来长久地摆放在周围，时常琢磨和推敲，一旦考虑成熟便拿起刻刀，欲罢不能。当然作品的成功与否常常取决于一念之差。真所谓，"千刀万凿雕出来，一处不顺付东流"，这与作者的艺术修养和艺术技巧密切相关。

木雕创作的第三种方法是完全摆脱原始材料的形态属性，用人工或机械堆叠粘合的方法，使大大小小的木块、木片按设计意图拼制成大致的形状与厚度，然后再进行雕凿。这种方法的好处在于它能随意增加木头的体积，大大减少切削木料的功夫，节省大块原木。假如是用不同颜色的木料堆叠粘合起来，呈木头形状的"三明治"，其木材外表经过雕制，会显现出清晰美妙的装饰性木纹，使作品产生独特的艺术效果。有些雕刻家还经常在雕刻物的任何部位增加想要增加的木料，他们用组合粘接的方法，以期望扩大木雕的比例和形状。还有一些雕刻家在运用木材创作

时更加独出心裁，别具一格，他们把种在花园里的树木原地不动地雕刻成作品，有的还为它们加枝添叶，因势度形，创造出与自然同呼吸共生存的木雕艺术品。

木头原本是有生命的物体，它给人类带来数不尽的好处，而人类所能给予的回报应是将它那种特别的温和与美丽，以及纯朴的品质尽量地体现保存下来，并赋予新的生命。

木雕艺术之鉴赏

我国木雕艺术源远流长。早在原始社会时期就有不少初具雏形的工艺品，至战国时期木雕工艺已由商代用于制陶工艺中拍板的简单刻纹和雕花椁板的阴刻，发展到产生立体圆雕工艺。如漆木鹿的造型既生动逼真，又简括凝练，各个部位与整体和谐；刀法爽洁、明快，确是难得的战国时期木雕工艺中立体圆雕的佳品。秦汉时期的木雕工艺，在承袭春秋战国时期木雕工艺发展的基础上，又有较大的发展和提高。汉墓出土的动物木雕作品中，更可以了解到汉代木雕工艺发展的水平。动物作品有马、牛、狗等。这些四足动物造型生动，身长分别在14~55厘米之间，都是以分部制作粘合而成的办法雕制的。因为木材是由纤维细胞组成，而四足动物是由头、身、足三部分组成，三个部分的尺寸不可能一样大小，总体形状是头高、身长、足高，根据这种特定形式用整木雕制的是汉代木雕工艺的一个创新，为木雕工艺创作品类众多的艺术品，创造了有意的经验。这是木雕工艺发展史上的的一个重大创举。经唐宋至明清我国木雕作品日趋完美。

木雕工艺的主题常为生活风俗、神话故事。现存于世的木雕作品"沉重木雕鸳鸯暖手"即是其中代表作。这件作品为圆雕，色呈青紫，以一丸沉重木雕刻而成，高5厘米，长8厘米，宽6.5厘米。作者构思奇妙，刀法老练，传神地刻画了鸳鸯的安详神态。木雕代表了民间艺术的风格，题材内容广泛，大致包含以下内容：吉祥图案，如"年年有余"、"金车宝马"、"和福吉祥"、"松鹤延年"、"富贵如意"；戏曲人物、古代英雄、小说演义、神话传说、寓言故事供人们欣赏品味，如金艺尊木雕中的"新布袋和尚"；直接表现当地人民现实生活的题材，包括耕种、收获、桑蚕、纺线、织布、放牧、狩猎、裁缝、商贾、情爱等社会生活的各个方面，例如白菜（百财）；人们熟悉的飞禽走兽，如鸡、鸭、鹅、兔、猪、牛、马、鹿、蝙蝠、鱼、虾等以及植物花卉、蔬菜瓜果之类。集中体现了民间工艺美术的共性。但在每件具体作品的形式、风格、审美趣味、工艺技法上，又有它独特鲜明的风格，例如"如意马"、"金钱猪"、"拓荒牛"、"一鸣惊人"等。中国民间木雕，大都采用具象的表现手法，但造型上则大胆夸张，特别是那些头大身小的人物、人大房小的衬景，夸而有节，变化适度。刻画动物不着意雕刻五官表情，也不拘泥于各部位的长短比例，而着意表现动物神态的传神写照，着意突出造型的稚拙、质朴、洗练、明快感，具象的形体中注入了抽象因素，活跃的、夸张乃至幽默的动势，使形象充满生气，在构图上，往往把不同的场景和人物，或者 曲戏一个故事的几个情节组合在一个画面，配以图案纹样，注意虚实主次、线条分割、

层次节奏的处理，追求画面结构的严谨与变化，构图的饱满与均衡。即使安置在窗棂上的一个单独纹样，也要把写实的形象加以变化和组合，使之饱满厚实，装饰性与实用性达到了完美的结合。形式多样，浅浮雕、深浮雕、透雕、圆雕都有，其中大多是浮雕。有不少镂空的深浮雕与圆雕拼接一起，因材施艺，加强深度空间感，构成丰满的、多层次的近似圆雕的深浮雕，很是耐看。

木雕艺术之投资

投资收藏要抓"冷门"。尽管工艺品木雕和家具木雕因被收藏者重视，而有不少数量的留存，但一些精品的价格也不菲。如清中期的花梨木雕人物诗文图笔筒目前的市价已在15万元左右，比5年前的价格足足高出3倍。以近期艺术品市场的价格来衡量，这已基本上属于非常到位的行价。

但是，我国历代留存的建筑木雕在近50年中却大量损毁，其原因除了"文革"时期的政治因素外，还有近20年来各地建设所导致的巨量拆迁等，加之保护意识不强，使得大量建筑木雕的数量骤减。事实上，不少雕刻精湛的门、窗、房梁等木雕的收藏价值并不低，但因市场并不重视，所以导致了价格极低，尤其是目前依然留存的明清两朝老建筑中，木雕的收藏群体不多，市场价格也十分低廉，根本无法与明清两朝同为木制家具的高企价格相提并论，因此成为了木雕收藏的一个空漏点。好在近年来随着艺术品市场的走俏，已有不少收藏者认识到了建筑木雕的价值，也开始形成了收藏建筑木雕的群体，但与收藏家具和

纯艺术木雕制品的收藏队伍相比，依然微不足道，且藏者大多数为收藏家具时顺便兼顾而已，总体温度仍然相形见绌。

木雕投资在近10多年中已非常火热，但基本上集中在家具、纯艺术木雕等类别上。由于家具和实用艺术木雕摆件作为单独的收藏类别被藏界广为接受，因此这里就撇开不谈。笔者认为，传统的艺术类木雕已在藏品市场表现出成熟的走势，其投资可以跟从不同的类别加以选择，但是建筑木雕却因乏人问津而存在着非常好的机遇，尤其是现在不少城市的大规模改造中，有大量民间廉价木雕门窗等出现，成为了逢低吸纳的良机。投资者必须重视这种千载难逢的机会，因为这些存量并不多的古代建筑今后将愈来愈少，寻觅的机会也将日趋渺茫，因此抓紧时机介入，不失为一种先人为主的投资策略。可以肯定地说，再过10~20年，现在一些并不起眼的古建筑内的门窗等木雕精品，将会因收藏者的重视而突显出惊人的投资回报，而这种现象在过去20年中的明清家具上，也已经体现得非常淋漓尽致，投资者不妨借鉴。

莆田木雕艺术

莆田的木雕工艺有着深厚的历史传统，始于唐代，南宋时政治文化中心的南移为莆田木雕的大发展作了充分的铺垫。至明清时期，莆田木雕工艺发展盛极一时。在经济飞速发展、高度现代化和工业化的当今，近年来，莆田木雕工艺一枝独秀，生产规模急剧扩大，在深厚的传统背景下焕发出极具闽莆地域特色的活力。美丽的兴化平原孕育了历史悠久，多姿多彩的莆田传统文化，而木雕就是其中的一枝奇葩。

莆田木雕善用圆雕、透雕，细腻写实，把场景对象淋漓尽致地表现出来。"绝活出神品，见工见艺"，正是莆田木雕作品的写照。

题材内容丰富多样

莆田木雕涉及的题材非常丰富，有宗教信仰、民间传说、莆仙戏曲、古代传记、祥禽瑞兽、花草鱼虫、民间图案等。只要是民间百姓喜闻乐见的内容，都可以被当作雕刻题材。

取材宗教的大多是圆雕，主要是佛教、道教以及一些民间信仰的造像，如达摩、弥勒佛、观音、罗汉、五帝、妈祖等，取材民间传说的大多是百姓耳熟能详的故事，如"刘海戏蟾"、"秋翁遇仙"、"麻姑献寿"、"九鲤飞仙"、"鲤娘献珠"等；取材莆仙戏曲的有"三打王英"、"团圆之后"、"西厢记"、"狸猫换太子"等，这些内容有的宣扬正气，抨击奸恶，有的剧情曲折，生动有趣，都反映了莆田普通百姓的爱憎。还有传统的龙、凤、狮、麒麟、鹿、鹤、喜鹊等祥禽瑞兽的题材，也有象征吉祥如意的松、柏、梅、兰、菊、竹、荷花等。有的作为人物配景使用，也有的单独作为装饰主体使用。

莆田木雕得以发展的一个重要因素，就是它所选的题材都和普通民众的生活需要或精神需要紧密联系在一起。莆田人把自己喜欢的历史人物、故事或图案刻在建筑物或日用器物之中，满足自己的审美要求。家境稍好的新婚男女，也把这种雕满各种民间喜闻乐见故事和图案的家具当作结婚这一人生大事的必备品。

构图均衡而富有秩序感

构图饱满、布局气韵生动、富有装饰感是莆田木雕的特点之一。研究莆田木雕，不管是人物故事、建筑场景、花卉树木、祥禽瑞兽，还是图案纹样，往往有以下几个特征：

一、构图充分利用木料的面积空间，物像平铺陈列，尽量不重叠，每个物像都清楚地展现在观众的面前，观众对故事的发生及场景中的物像一目了然。

二、画面结构常常为对称的装饰形式，这样的布局往往是主体物像居中，次要物像作左右、上下对称排列，或者两个主要物像均衡放置在侧面的上下、左右，中间和旁边辅以次要物像，使得画面达到内容丰富又布局匀称的艺术效果。

三、往往把不同的场景和人物，或者一部曲戏、一个故事的几个情节组合在一个画面中，配以图案纹样，注意虚实主次、线条分割、层次节奏的处理，追求画面结构的严谨与变化，构图的饱满与均衡。这些形式与中国古代的一幅壁画、砖刻相似。

四、将圆雕与平雕(浮雕、勒刻、镂空雕)、高浮雕等相结合。采用中国画"散点透视"的手法，丰富了莆田木雕的表现力。

雕刻技法精到微妙

莆田的木雕一直都以"精微透雕"著称，风格精致细腻、古朴典雅、层次重叠，历代以来都有优秀作品传世。大型的建筑物或家具，由于功能限制，较为简单实用。其他镶嵌在门窗、橱柜、小件日用器物、陈设器物及祭祀器物上的木雕，往往是情节复杂，景物丰富，作三四层或更多的镂空通雕，精雕细刻，玲珑剔透，即使很小的人物形态也雕刻得须眉毕现、衣纹清晰、表情生动。这些木雕装饰于器物上，既可远观其整体的气势和艺术效果，又可近看其精巧的雕工和玲珑剔透的细部，使人感觉像是面对一个景物丰富、气氛热闹、深远而又广阔的场景。

莆田木雕"精微透雕"的艺术特点，除了木雕艺人的身心投入和身怀绝技外，和他们所选的材质也很有关系。莆田木雕所选的木雕材料，主要是盛产于莆田大地的龙眼树。龙眼树是莆田的主要果树之一，材质坚实，木纹细密，色泽柔和，老的龙眼树干，特别是根部，虬根疤节，姿态万状，是木雕的好材料。龙眼木材质坚硬，便于木雕艺人处理木雕的细节而不容易断掉，可以在材料上反复地进行细节的重叠，以产生强烈的视觉冲击感。后来大量运用的花梨木、紫檀木、沉香木等"红木"也同样具有木质坚硬、纹理细密、色泽美的特点。

莆田的木雕多是建筑物、家具、日用品和祭祀器物上的装饰或是附属的构件，这就决定了莆田木雕具有美化功能的同时，又要符合器物的实用功能；既要达到装饰的目的，又经久耐用。如床上的装饰雕刻，在床腿和床沿人经常会碰擦的位置，多用阴雕或漆画装饰，景物沉在木料下面，不影响人们的使用；而在不易碰到的床柜面上则多用浮雕甚至高浮雕，制作精巧，装饰华丽。又如祭祀用的果盘外部的装饰，从内容到形式的运用，极尽传统木雕工艺繁缛的装饰雕刻而成。

考究的建筑家具与装饰

自宋代中叶起，木雕为家具作装饰已经空前盛行，家中箱、橱、桶、桌、椅、几、架等都兴雕饰，在制作雕饰上已形成一个完整的体系。尤其是"仙作"古典家具，将仙游木雕工艺与传统家具巧妙融合，成为工艺美术业的一朵奇葩。

"仙作"明清式紫檀、黄花梨古典家具，造型简洁，结构严谨，气质脱俗。圈椅的靠背、搭脑、扶手，画桌的腿子、枨子、牙板等装饰手法多样而又适度，雕、镂、嵌、描都为其所用。例如罗汉床，整体观感浑然一气，却在装板上作小面积的透雕或镶嵌，可谓繁简相宜，美不胜收。

莆田木雕能被广大的群众所接受和喜欢，反映了他们对一种精神的向往，对世间事物的爱憎和对美好事物的向往。莆田木雕在历史上和今天都达到了相当的高度，从一个地区的民间美术发展成为现代的一个产业，其跨越千年的艺术生命蕴含着很多值得我们去学习和研究的东西。

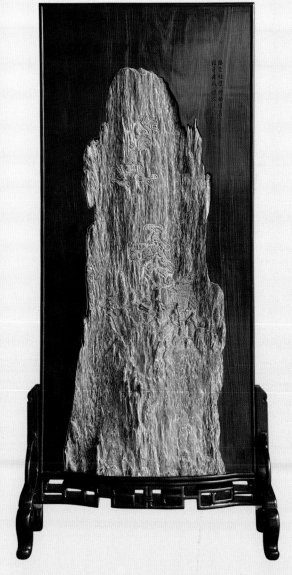

画龙点睛

莆田木雕：千年传承 艺术奇葩

莆田木雕兴于唐宋，盛于明清，素以"精微透雕"著称。唐初，寺庙的建筑装饰、佛像、经书等已有雕刻工艺雏形；宋末元初，莆仙所雕刻的人物、花卉等题材的围屏、栏杆、木雕古玩、乐器、家具等，已经相当精妙生动；明代，莆田擅长圆雕佛像、平雕建筑装饰等。

北宋时期五度为相的仙游人蔡京，大兴"丰大豫亨"之说，大兴土木，追求豪华富丽，便召家乡的工匠，把京都宫廷器具与书画工艺有机结合，制作出木雕家具，首开"莆田木雕"家具工艺先河。北京故宫博物院收藏的宋代名画《听琴图》的琴桌，就是蔡京呈献给宋徽宗的兴化木雕家具精品。

宋末，泉州港、枫亭港输入菲律宾的紫檀、鸡翅木等，成为兴化工匠的木雕原料，红木木雕渐盛。

"莆田木雕"，在明代形成了造型简洁、明快清新的艺术风格，清代进入结构考究、装饰华美、繁复厚重的辉煌时期。业内人士认为，莆田木雕是历代艺匠文化理念和审美情趣的积淀，其传统工艺有圆雕、透雕、浮雕、根雕，品类有佛像、仕女及花鸟山水摆件、家具、把玩杂件等，造型千姿百态，做工精细，极具实用、观赏和收藏价值。

至今，在莆田本土、台湾和日本长崎、鹿儿岛等地天后宫，尚存有明代木雕妈祖像以及匾额、围屏、祭器等文物。兴化历代都有著名的木雕工艺代表人物。清末名师廖明山之孙廖熙，擅长于人物，兼雕刻花卉，其佳作在1903年巴拿马万国赛会上荣获金奖。"廖氏木雕"遂成为中外古董商竞相觅购的珍品。故宫博物院尚存多件"廖氏"木座，还有清乾隆年间莆田后洋艺人雕刻的贡品——贴金透雕花篮。

明代因倭寇之乱，实行海禁，从南洋诸国输入的红木极少。兴化木雕多采用本地盛产的龙眼树木料，雕成各种武将、仕女或神像、古玩，辅以老漆涂饰，使作品显得更加色泽深沉、古色古香。龙眼木雕因此而美名远扬。

新中国成立以来，莆田木雕借时代东风焕发蓬勃生机。莆仙木雕精品迭出，频频获奖，以精细的传统绝技和大胆的现代创意，赢得评委的高度评价和观众的赞叹，一件件金、银奖作品使莆田名声大噪，整体创作水平名列全国前茅。

改革开放以来，莆田木雕代表性传承人方文桃、佘国平、李凤荣等一批大师级名人，抓住机遇，创办木雕个体企业并获得成功，从而吸引了一大批民间艺人纷纷重操旧业，先后走上办厂创业之路，促进了莆田木雕业快速发展。与此同时，一批外商、台商也来莆田创办木雕企业，使莆田成为台商在祖国大陆来料加工、设厂生产和设点贸易最多、最集中的中心点。各种所有制企业共同发展，使莆田木雕生产规模不断扩大。目前，莆田共有木雕企业2600多家，总产值50多亿元。

木雕工艺发展带动了市场的开拓。莆田木雕生

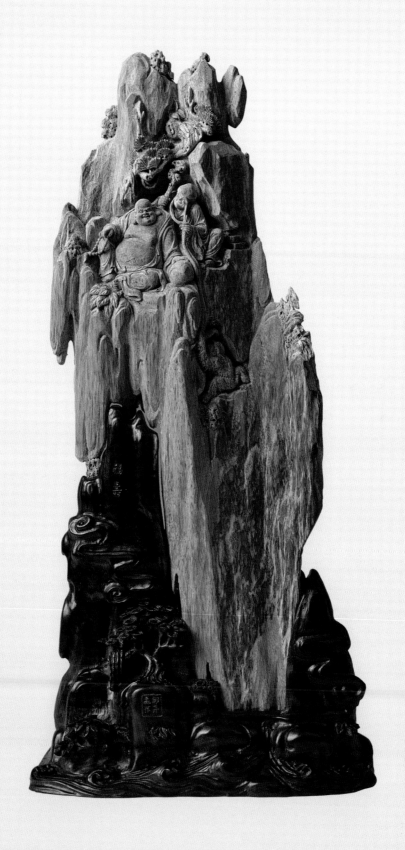

福
寿

产经营者紧盯国内外市场，采取多种形式扩大市场份额。国内著名木雕交易市场，如广州带河路古玩街、上海城隍庙华宝街、北京潘家园古董城等木雕交易大场所，都有莆田木雕工艺品批发商登场。他们深入木雕企业、专业村和祖传世家，整车整柜地运走莆田的木雕产品，如莆田市的仙游县，每天都有来自全国各地的工艺品经营商，驻扎在榜头镇坝下木雕专业村一条街，选购仙游木雕产品。各路民间艺术家生产经营不断壮大，从家庭作坊到驻外办厂，从单一经营到综合经营，产供销一体化，内外贸一起上，形成了产业化发展格局。莆田不但成为全国最大建筑装饰木雕、神像木雕的生产地，而且也成为全国最大的内销木雕礼品、工艺品、工艺家具的主产地和集散地。近年来，日本、韩国、东南亚乃至欧洲诸国，也纷纷购买和收藏莆田著名艺人的传统木雕工艺品，莆田的木雕世家在外国也办起了展销会，引起了海外有识之士的赞赏。木雕行业已成为莆田支柱产业之一，解决了一大批农村富余劳力的就业出路，培养了一大批来自民间的能工巧匠。

美丽的兴化平原孕育了历史悠久、多姿多彩的莆田传统文化，而工艺美术就是其中的一枝奇葩。

莆田木雕工艺，向来以"精微透雕"著称。它兴于唐宋，盛于明清，风格独特，自成流派。一批传世作品至今闪耀着先人的智慧和厚实的文化积淀的光芒，现存于莆田市秀屿嵩山陈靖姑祖庙的一尊陈靖姑像，背面镌刻有"宋真宗咸平二年"字样。莆田市博物馆收藏的南宋妈祖神像，工艺亦甚精细。明代妈祖像、匾额、围屏、祭器等木雕工艺品，至今仍在莆田、台湾和日本长崎、鹿耳岛等地天后宫保存。江东浦口宫的"透雕护栏"、荔城老城区明代大宗伯第的檐枋雕饰；御史大夫第的厅堂枋额雕饰、清末名匠廖熙在1903年巴拿马万国赛会上曾获金奖的佳作、北京故宫博物院尚存的多件"贴金透雕花灯"和"浮雕花窗"等等，无不佐证了莆田木雕的传统工艺魅力。明末清初至民国期间，莆田木雕多采用本地盛产的龙眼木，雕成各种武将、仕女或神像、古玩，辅以老漆涂饰，使作品更显色泽深沉。名匠朱榜首、黄丹桂、陈仙阁等人配合著名画师刘荣麟等，揉入国画大师李耕的人物画意韵，形成以莆式武将造型为特色的圆雕人物风格，迄今在江口镇园下村关帝庙等寺庙、梧塘镇九峰村方氏九间厢等老民居，都留下了许多供后人观赏的人物及建筑装饰木雕，这些以圆、透、浮雕相结合的传世杰作，都是莆田木雕艺术的瑰宝。

据宋代出版的《仙溪志》记载，早在唐代，佛教就已经开始在仙游传播并蔓延。当时仙游境内寺庙林立，各大寺院庙宇的栋梁、屋檩、门楣及家具皆有木雕装饰，特别是木雕佛像造型简练、刀法娴熟、线条流畅，风格独异，有较高的艺术水准。

宋元时期，由于妈祖信仰的盛行，神像雕刻大量问世。仙游县枫亭海滨村灵应堂原存的几尊南宋时期的妈祖神像，雕刻手法高明，风格古朴，甚为珍贵。其中的一尊木雕夫人像，神像头梳"朝天髻"，高额高鼻，面庞丰满，双耳低垂，身着蟒

袍，颈披云肩，人物雕刻线条遒劲如白描，衣褶采用阴刻手法，具有宋代木雕的特征。宋末元初，莆仙民间雕刻艺人辈出，其中以林恢、林奕为代表的黄杨木雕门派，影响极广。林氏所刻的梅妃江采萍、太师陈文龙的圆雕神像，工艺精致，惟妙惟肖。

明清时期，仙游民间的神像、匾额和祭器等木雕日渐增多。至今仙游仍流存不少神像木雕，如原藏于仙游县坝垅宫的明代木雕漆金妈祖像，体态端庄，神情兼备。木雕通体采用圆雕工艺，刀法流畅，立体感较强，实为明代大师的力作。另有一件樟木透雕漆金祭器，呈长方体，顶部透雕一漆金花卉，正立面透雕漆金人物故事图案，其他三面均透雕牡丹，六个牡丹足之间为透雕缠枝云草，四角为透雕龙柱，刀法娴熟老辣，极为巧妙。此外，莆田市博物馆收藏的清代透雕漆金桌灯，呈花亭式，上下层翘角完好，亭身分别透雕漆金开光鱼、鸟、鹿，中部嵌四块长方形透雕漆金人物故事饰纹，四转角立四根透雕漆金盘龙柱。基座束腰呈"工"字形，座沿置透雕花卉护栏，束腰肚楣透，浮雕花草，"落水"透雕缠枝花卉，底足为四兽足亦为精品。

原藏于仙游县榜头坝下村的一对清代透雕漆金龙烛。内为红色烛芯，外套透雕漆金盘龙，浊沿浮雕缠枝牡丹，外套透雕缠枝牡丹，背面为金底黑字联句"川岳降灵征后胤，诗书发轫耀他年"，也是不可多得的"莆田"木雕珍品。仙游县枫亭海滨村灵应堂的清代漆金透雕戏台屏风，由三块屏风拼成。整体髹金透、浮雕图案，外方内圆，内心圆圈部分透雕戏文故事，再现了古代舞台的武打场面。圆圈边框绿地浮雕缠枝梅雀，四角浮雕蝙蝠等图案，两边护水浮雕八仙，上下"蟹角肚"绿地浮雕花卉。此外，莆禧天妃宫内的妈祖木雕软身像，不仅脸部表情生动、而且手脚上下左右可以活动，雕刻技艺高超，至今保存完好。

莆仙民间擅长佛像，装饰雕刻的艺人很多。除了妈祖崇拜的有关雕刻外，其他种类的木雕作品传世的也很多。清雍正年间，游桥（埭里乡）木雕艺人游伯环，精于紫檀人物、花瓶底座等器物的雕刻，作品严谨、苍古。清乾隆年间，莆田后洋民间艺人制作的一只贴金透雕花篮，曾被当做贡品晋献清宫，现存于北京故宫博物院。莆田民间木雕名匠廖明山，善于在寸许材料上刻出多层镂雕人物、花卉、草虫等精细作品，其孙廖熙等五兄弟均是雕刻高手。廖熙擅长人物雕刻，同时兼雕刻人物花卉、工精刀挺。其作品于1903年获巴拿马万国赛会金奖。

特别是宋明两代，兴化科甲鼎盛，登进士第者千人，任宰辅、尚书等高官数百人。这些达官富绅府第和各类民居的建筑构件、家具等，不乏精雕细刻之作。许多古民居的屋架、梁枋、斗拱、悬钟、门窗、围屏等处，都有不少精美的人物、松梅、菊竹、花鸟、走兽之类的木雕图案。如莆田明国师陈经邦府第、明尚书仙游度尾镇埔尾村郑纪故居的木雕装饰，显得古朴典雅，富有明代古建筑特色。仙游南溪村梧墩的红厝瓦陈氏民居，建于清道光二十

二年（1842年），木雕技艺之高超、精湛，令人叹为观止。据说主人本来准备两座七间厢的木料，最后皆作建造雕饰之用，不管是中轴线中间大、小厅，还是大门前屋檐下，其间梁昂、斗拱、额枋、桁垫板，皆刻满花卉、虫草、鸟兽。其中大厅灯梁和大门前檐横梁，雕刻极其精细、传神。大门两边斗拱下端的吊筒，其花卉层层向纵深精雕细镂，中间孔窍相连，故风吹时能发出"呼呼"的响声。而木雕中最令人叹赏的，是绕层近千米之长的随梁枋上面的花卉雕刻。整座房屋所有木雕都贴上金箔，显出一派豪华景象。大门门簪之上以及两边的人物浮雕，皆刀法老辣，形象鲜活。

位于仙游县城的仙游文庙，始建于宋咸平五年（1002年），明代迁至今址，现存为清代建筑。殿内梁枋用材粗壮，构件雕刻精细，藻井圆顶上浮雕双龙戏珠。篆刻"状元宰相"方印，工艺亦很精致。民国时期，仙游民间的各类建筑物，都有许多精美的木雕饰件。如度尾后埔材大厝的梁枋、斗拱雕饰，赖店坂头鸳鸯大厝的廊檐木雕、吊筒雕饰、窗花雕饰和四层斗拱雕饰，都异常精美，很有特色。

龙眼系我国原产。晋代左思的《蜀都赋》称："旁挺龙目，侧生荔枝。"这是我国龙眼的最早记载。龙眼在全国只有福建、台湾、广东、广西、四川、云南、贵州等省有栽培，而以福建为最多，福建又以莆田最多最著名。年老枯干的龙眼树砍伐后成了能工巧匠的雕刻良材。兴化龙眼木雕工艺美术，就是在丰富的龙眼木资源上发展起来的。

莆田木雕悠久的历史，源于唐宋，但典籍记载甚少，只有在纪念唐玄宗妃子梅妃的浦口宫，或蔡京当国时营建的北宋建筑三清殿找到实物佐证。宋末元初，莆田艺人雕刻的人物、花卉、围屏、栏杆以及许多木雕古玩、乐器、家具等，均精妙生动，名播四方。从存世作品考查，莆田木雕可上溯到一千年前。不少雕工精良的南宋、明代妈祖像、匾额、围屏、祭器等，历经岁月风雨的侵蚀，至今仍存留于世。

新中国成立以后，莆田木雕更趋繁荣，重焕生机。许多木雕艺人继承传统工艺，大胆开拓创新，他们既植根于"精微透雕"的传统工艺，又放眼于瞬息万变的现代潮流；既善于迎合海内外工艺品市场的需求，又敢于开发引导时尚的原创新品，使得木雕工艺更趋完善，创作了不少精品佳作。1956年，莆田城厢木雕社创制了一套乐器，其器缘、柄、肚、钮都装饰着用一寸见方的黄杨木片镂刻的《三国演义》人物及花果鸟兽等，细微精致，获选参加东欧捷克共和国展览会后得到嘉奖。1959年，城厢木雕社创作了圆雕人物、桌屏等二十七件，进京向国庆十周年献礼。1979年后，朱榜首和黄丹桂等创作的《三打祝家庄》、《立柱龙凤灯》等作品，佘文科创作的的《渔港之春》、黄丹桂等创作的《十三朵金花》曾获选陈列于北京人民大会堂福建厅。闵国霖于20世纪80年代初创作的黄杨木雕《洛神》首获全国工艺品质量评比二等奖。在1999年以来举办的二十多次的京、沪、杭等地全国性工艺美术大师精品博览会上，莆田木雕精品总是技高

一筹，令人称绝，获奖总数一直名列全国所有地市级和多数省级参展参评单位榜首。

改革开放初期，莆田木雕艺人抓住机遇，创办木雕个体私营企业，并获得成功，从而吸引了一大批艺人纷纷重操木雕旧业，先后走上办厂创业之路，促进了莆田木雕产业的快速发展，也吸引了一批外商和台商来莆创办木雕企业。

多种所有制木雕企业的共同发展，使莆田木雕业生产规模不断扩大，成为全国最大的建筑装饰木雕、神像木雕的主要生产地。同时，莆田人发扬勇闯天下的精神，开拓木雕市场。广州带河路古玩街、上海城隍庙华宝楼、北京潘家园古董城……哪里有木雕艺术品交易，哪里就有莆田木雕营销商的踪影。莆田已成为全国最大的木雕礼品、工艺品和古典工艺家具的主要生产地和集散地。

2003年10月，莆田市获中国轻工业联合会和中国工艺美术学会授予的"中国木雕名城"称号。

莆田传统木雕制品的品类以形式分为：寺庙古建装饰木雕、佛像木雕、妈祖文化艺术木雕、花鸟仕女摆件、精微透雕砚照、三重透雕家具等；以材质分为：黄杨木雕、龙眼木雕、名贵（檀香、沉香）木雕和根雕、天然木雕。

莆田传统木雕存世作品：北京故宫博物院清代透雕花灯等三件；上海市博物馆廖氏木座多件；福建省博物院廖熙遗作《关公》、《观音》多件；福建工艺美术珍品馆近代精微透雕砚照多件及朱榜首、黄丹桂、佘文科遗作多件；莆田市博物馆明清木雕文物160多件；莆田寺庙古建、老民居装饰木雕

及宋、元、明、清妈祖神像、祭器等。

莆田木雕主要特征

莆田传统木雕制品的品类以形式分为：寺庙古建装饰木雕、佛像木雕、妈祖文化艺术木雕、花鸟仕女摆件、精微透雕砚照、三重透雕家具等；以材质分为：黄杨木雕、龙眼木雕、名贵（檀香、沉香）木雕和根雕、天然木雕。其主要特征表现在以下六个方面：

特征之一：以精微透雕见长。传世作品有北京故宫博物院清代贡品"透雕花灯"；省工艺美术珍品馆收藏的乐器"嵌堵"、"砚照"等；

特征之二：以精致雕像将佛教艺术和妈祖文化远播海内外。莆田市是举世公认的世界佛教艺术和妈祖文化生产基地及工贸中心。

特征之三：以精妙的人物圆雕著称。不论仕女、武将，神态、衣纹，"莆田"工艺自成一格，民间藏品多可佐证。

特征之四：以精到的"斧头功"打坯。定型准确，工具与刀法相辅相成，堪称世界一绝。

特征之五：以精细的"修光"技艺称绝。修面栩栩如生，磨光刮可鉴人，尤以生漆推光处理技冠中华。

特征之六：以精饰的雕工演绎了古老工艺的实用化。将传统圆、平、透雕工艺应用在仿古家具的设计、生产实际中，使传统工艺从小打小闹发展到批量生产、连锁经营的现代化生产高阶段。

莆田木雕工艺流程

莆田传统木雕的工艺具有十分重要的艺术价值，主要表现在精细无比、一丝不苟的工艺流程方面。

其传统工艺程序为：1.选材相木（捏泥塑稿或画初稿或打腹稿）勾轮廓线；2.打坯：①斧头坯（用斧头打粗坯——劈出大体轮廓）；②凿大坯（大、中号扁凿及半圆凿整理基本造型，以块面定出人体头部和五官）；③凿中坯（用大、中、小双面凿及半圆凿对主体部分进行局部调整和概括刻画）；④凿细坯（对人物神态、服饰、须发等细节部分的定位和交代）；3.修光：①第一遍修光（用大、中、小斜形雕刀和大、中、小双面及单面扁凿，自下而上并从后而前地剔整坯面）；②第二遍修光（用斜形雕刀和扁凿、半圆凿、角刀等工具，自下而上再自上而下地深入"削"修一遍）；③第三遍修光（用斜形雕刀和扁凿、半圆凿和V形角刀，对作品细节进行修饰）；4.开面：（脸部五官的精细刻画）；5.肖影：（眉毛、瞳仁、双眼皮、酒窝等细部交代）；6.手脚：（手部指掌、脚部趾踝或靴鞋的刻画）；7.绵花：（仕女首饰插花、服饰绣花或武将头盔、铠甲的精微圆、平雕）；8.细景：（山石、树木、花草、亭阁的细部刻画）；9.磨光：①玻璃刀磨光（取1.5米、2米或2.5米厚的玻璃片掰成刀状后，顺木纹将产品表面刮遍、刮平、刮顺）；②木贼草磨光（湿磨、干磨各一遍）或中号砂纸磨光；③菠草（砂草）擦光（将一种背面似水砂纸的草叶将产品擦得发亮）；10.表面装饰（上蜡推光或髹漆推光或上化学漆或彩绘贴金）；11.配底座；配锦盒。

传统的手工艺术主要凭借艺人的独具匠心和艺术感悟，把创作、加工融为一体，这种工艺的传承，其实是一部工艺历史的传承，是中国民族民间文化的传承。

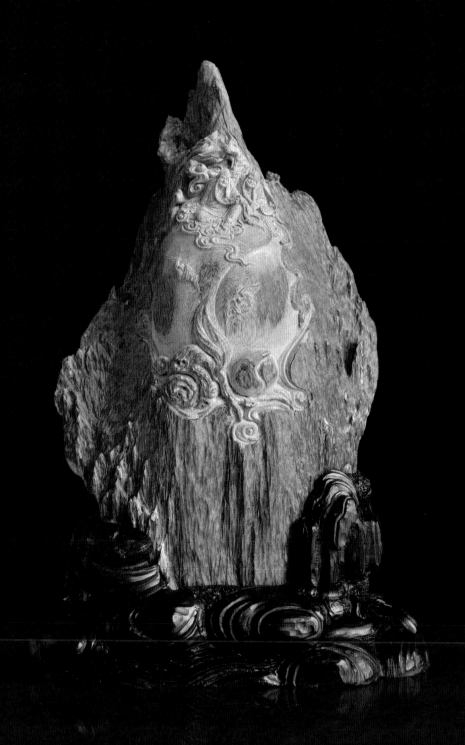

雕刻历史 塑造辉煌

——中国雕塑艺术之漫长历史

一

雕塑是造型艺术的一种。又称雕刻，是雕、刻、塑三种创制方法的总称。指用各种可塑材料（如石膏、树脂、黏土等）或可雕、可刻的硬质材料（如木材、石头、金属、玉块、玛瑙等），创造出具有一定空间的可视、可触的艺术形象，借以反映社会生活、表达艺术家的审美感受、审美情感、审美理想的艺术。雕、刻通过减少可雕性物质材料，塑则通过堆增可塑物质性材料来达到艺术创造的目的。圆雕、浮雕和透雕（镂空雕）是其基本形式。在同一环境里用一组圆雕或浮雕共同表达一个主题内容的叫组雕。雕塑的产生和发展与人类的生产活动紧密相关，同时又受到各个时代宗教、哲学等社会意识形态的直接影响。在人类还处于旧石器时代时，就出现了原始石雕、骨雕等。雕塑是一种相对永久性的艺术，古代许多事物经过历史长河的冲刷已荡然无存，历代的雕塑遗产在一定意义上成为人类形象的历史。传统的观念认为雕塑是静态的、可视的、可触的三维物体，通过雕塑诉诸视觉的空间形象来反映现实，因而被认为是最典型的造型艺术、静态艺术和空间艺术。随着科学技术的发展和人们观念的改变，在现代艺术中出现了反传统的四维雕塑、五维雕塑、声光雕塑、动态雕塑和软雕塑等。这是由于爱因斯坦的相对论的出现，冲破了由牛顿学说建立的世界观，改变着人们的时空观，使雕塑艺术从更高的层次上认识和表现世界，突破三维的、视觉的、静态的形式，向多维的时空心态方面探索。雕塑按使用材料可分为木雕、石雕、骨雕、漆雕、贝雕、根雕、冰雕、泥塑、面塑、陶瓷雕塑、石膏像等；按其用途可分为纪念性雕塑、装饰性雕塑、架上雕塑、宗教雕塑、园林雕塑等。

艺术的分类主要是做艺术品说用的元素不同而已。通过运用和组织各种元素来传达给观者感受。比如油画就是运用和组织尺度，笔触，机理，色彩，形体等来创作艺术作品。雕塑的特点就在于它运用的元素是空间，体量，材质，色彩，形体，机理来传达感受。另外雕塑还具有实体性，可触摸，在观看时空间游移看到的形象不断变化，就是说观赏的时候有一定的连续性。这些都是雕塑的特点。

二

在悠久的历史进程中，祖先创造了许多精美的雕塑艺术作品。中国雕塑艺术是中国社会生活的反映，除了原始石器，从夏朝起到目前为止，按照遗存的资料和它的发展程序的主要变化，可分为南北朝以前和南北朝以后。但在这两大段中，又可分为四个阶段：殷商-战国（上古前期），两汉-晋（上古后期），南北朝-五代（中世纪前期），宋-清（中世纪后期）。

中国的雕塑艺术，是多种多样的，因而发展的规律，也有起伏的不同。如中国殷周时期的铜器制造和装饰雕刻，是后代所赶不上的。汉代的画像刻石，题材上充分反映了当时的现实生活。唐宋各代的雕塑

品，当然是超过了汉代，可是唐宋的作品从来没有如汉画像石那样充分反映现实的作品出现。明代手工业、商业各方面，较唐宋有提高的，但明代的雕塑品，很少能如宋代充分的表现出每个作品的特征。虽然明代雕塑方面不如唐宋，但其他艺术成就，自然也是前代所赶不上的。

中国原始时期的雕塑艺术，大致可以追溯至公元前四千年以上。最初的雕塑可以从原始社会的石器和陶器算起，这是中国雕塑的序幕。造型多样的陶器，为中国雕塑的多向性发展奠定了基础。

随着旧石器时代的结束，新石器时代的黄河流域以及东北地区已经出现了独立意义上的雕塑作品。当然，它经历了一个相当漫长的过渡时期。距现有的考古研究资料来看，远在一百万年以上，在中国的土地上就出现了原始人类，现在人们称之为"古猿人"。如周口店的"北京猿人"、云南的"元谋猿人"、陕西的"蓝田猿人"等等。他们居住在洞穴之中，以采集和狩猎为生。大约在二十万年前，"猿人"进化成"古人"，过渡至母系氏族社会，如山西的"丁村人"、湖北的"长阳人"等等。"新人"时期大约在距今五万年前，如内蒙古的"河套人"、四川的"资阳人"等等。而母系氏族社会的繁荣期距今有七千年以上，最有代表性的上"仰韶文化"和"河姆渡文化"等等。自此以后，人类进入父系氏族社会，出现贫富分化、出现了统治和被统治，继之人类进入奴隶社会。

人与猿的区别在于在劳动中创造了生产工具——石器。在以上所述的漫长过程中，人类的祖先从简单打制石器，到把石器磨光并分类使用，是从劳动实践中变化发展而来的。同时，精神文化层面的装饰品也随着思维能力和审美意识的提高而愈加美观。最早的雕塑萌芽，可以算作原始石器，有大量的精细石器具备了雕塑的性质。

新石器时代的后期，出现了陶器。它们造型丰富、纹饰多样，既是生活中的必需日常用器，也是可以欣赏的艺术品。这时的陶器还没有脱离实用的目的，但它对后期的青铜器、象形器物的影响是显而易见的。

中国原始雕塑的最初形态是陶制品，它与其实用价值密不可分，从工艺手段上讲，大致可以分为以下几种：一是以动物外形为器皿，如仰韶文化遗址出土的陶质鹰鼎，高36厘米，以鹰身为鼎体、以二足为三个支点，器形饱满，为此类雕塑与器皿完美结合的代表作品之一。二是装饰部分的雕塑，它们有的以配件的形式出现，如盖钮、把手等；有的以表面浮雕等形式出现。题材有动物、植物、人物等等。甘肃大地湾出土的陶瓶人头像，可谓中国早期人物雕塑的开端，作者巧妙地将陶瓶的口部塑成一个人头像，制作细腻，形象生动。三是小型动物或人物捏塑，这种小雕塑都是古代工匠不假任何工具而信手捏制的，形体小巧，带有浓厚的人情味。浙江河姆渡文化遗址出土的陶塑猪可能是中国江南地区最古老的雕塑作品，距今有七千年了。尽管作品只有6.3厘米大，可它的形象却非常生动，可见雕塑者对生活观察之细腻。

中国的历史发展由奴隶制进入封建社会，这中间经历了夏、商、周三代。夏禹是在约公元前21世纪黄

河流域最大部族的统治者，从他以后，确定了王位的世袭制。商代的跨度大约在公元前16世纪——公元前11世纪，其仍然是部落性质的国家。商代后期迁都安阳，由于当时地名称为"殷"，所以史称商后期为"商"。再后来是建都西安附近的周代，史称"西周"，迁都洛阳是周代后期，史称"东周"，东周包括春秋、战国两个时代。这一期的跨度大约在公元前11世纪到公元前221年。

商、周时期的青铜器是公元前21世纪到公元前17世纪的河南二里头文化现象。与原始陶塑的性质一样，商、周时代的青铜器也并非实际意义上的雕塑，是用于祭祀、生活、乐器、兵器、工具等方面的实用器物。有历史学家将夏、商、周称为"青铜时代"。这些大量的青铜器为奴隶主所占有，也是某种统治、权威、财富的象征。

从形式上大致可以将青铜器的雕塑因素分为以下几种：①是以动物现象为主题造型的青铜器，如安阳妇好墓出土的鸮尊，站立的鸮　鸟圆目大睁，坚实有力，外表装饰有其它动物纹样的装饰；再如湖南　醴陵出土的象尊，在基本写实的基础上又有夸张变形的因素，铸造技术精细。②是青铜器表面的装饰，常见的有浮雕、圆雕、透雕等形式，如湖南宁乡出土的四羊方尊，体态巨大，四角各铸一卷角羊头，造型端庄；如河北平山中山国都遗址出土的人物座三连灯，以人物造型为灯具的主体结构，神态自然。③是相对独立的青铜造像，四川广汉三星堆出土的站立人物像是最有代表性的一个，高172厘米，加上基座高达262厘米，面部形象简洁，整体感较强，整个外形上有比较精致的装饰。据考证，此类雕像非为明器，可能与祭祀所用的器物相关。再比如河南洛阳出土的玩鸟顽童雕像，其面部表情生动，非常写实。这些青铜器虽在性质上仍属工艺品（实用目的），但已初步具备了雕塑艺术的属性。一些夸张变形奇特的纹饰，构成了威严神秘的气氛，反映了那个历史时期的审美观点和对自然环境的理解。

从整体风格上看，商代青铜器比较端庄、沉重，气质伟岸；西周前期、中期的作品比较华丽、装饰繁缛，形象怪张，有一种神秘的色彩笼罩其上；而西周晚期则比较写实，不再咄咄逼人，装饰上也相对简洁了一些。

另外，在这个时期还有用石、玉、陶等材料制成的雕塑作品。这类雕塑的目的在于祭祀、日常生活用品、服饰等方面。其中以玉雕最为突出。据文史资料记载，当时的人们很喜欢佩戴玉器，除了审美意义还兼有道德伦理上的含义。商周墓中经常会有玉雕的佩饰品，有玉鳖、玉虎、玉人等等，以简洁明快的手法表现人和动物的形象特征。如河南安阳殷墟出土的玉人坐形，高8.5厘米，周身饰饕餮兽面纹，头上钻孔，以利穿绳佩带。再如陕西宝鸡西周墓出土的玉雕鹿形，姿态可爱，尽管体形很小，但其刻画却十分传神。西周时期的国都在陕西长安一带，近年来该地有很多类似的文物被发现。

春秋晚期的墓葬已大量使用陶俑替代人殉葬。山东临淄的出土陶俑只有10厘米左右，外表加施彩绘。此外，在湖南、河南、湖北等地的楚墓中，还发现有木雕人俑，形体概括、简练，注重体快的整体效果。

这一类殉葬品都为"明器"，有些在制作上比较粗糙。

春秋、战国时代的其它雕塑作品，文献上有零星记载，但实物已无处可见。但另外还有一个重要的雕塑艺术范畴是建筑中使用的配件或装饰，这一类作品最常见的是瓦当，一般都有各种纹样的浮雕，以动物、云气、几何纹为主要内容。这一时期的雕塑者群体已开始明朗起来，随着手工业的发达起来，专门对铜、玉、石、古、木进行加工的行业明显比以前分工更细，并有专门管理"百工"的人员和机构。

秦代在雕塑方面有重大发展，最引人注目的就是大型陶兵马俑和铜车马。秦始皇吞并六国以后，建立秦王朝，统一货币、文字、度量衡等。秦代的雕塑题材更加贴近生活，从功能上看，也逐步走向独立。秦代承袭了春秋战国的朴实，作品趋于写实。秦汉时期的总体雕塑风格比较恢宏，强调力度和气势。

虽然在整个雕塑史中，秦代只占据着短短的十五年，但只一个兵马俑的出现，就足以改变中国雕塑史。它出土于1974－1976年，主要以兵俑和马俑居多。体态与真人等大，数量众多，神态各异；自是有立、有跪，有驭手、射手；由军官、士兵之分。马俑形象写实，身材矫健，可见当时雕塑者对生活观察之细致、对塑造技术支精通。这些秦始皇百万大军的缩影都是用陶土烧制而成，不论是造型、塑造、烧制等各个环节，都是一件庞大的工程。一般采用模制加手工塑型的技术，分段成型，整体焙烧。其陶泥制的细腻、烧成火焰均匀、过程当中变形较小，烧成后外表用颜料彩饰。作品注重面部形象刻画，据说万千兵马俑没有充样、雷同的，可用"栩栩如生"这个词来形容。从人物结构上看，比例合适，动态自然。秦俑的单件作品都有很强的动作个性，有的手持利剑，有的伫立凝视，有的坚定刚毅。但整体上不在乎细节变化，不是完全照搬现实，在躯方头圆上有强烈的体块对比、疏密变化、动静之别。

作为一种特殊的文化遗产，秦代兵马俑的出土，有着不可估量的价值。它显示出中国在两千多年以前就有了很高的雕塑艺术水平，它是古代劳动人民智慧的结晶，比以往任何一个时代都前进了一大步。总的来说，秦代兵马俑对人们研究那一段历史、促进后代的雕塑艺术之进步，都是不可或缺的宝贵资料。

同秦俑同时发现的另外一个雕塑艺术史上的奇迹就是铜车马。这些铜车马比秦俑要小些，为铸铜而成，做工更为精细，即以考究。青铜雕塑艺术始自商周，像这样的铜车马，是空前罕见的。

同样，由于秦代的大兴土木，使我可以从许多现存的建筑构件遗物上了解当时的雕塑艺术。秦代的瓦当艺术可以说是小件浮雕艺术之精品，大致上可分为卷云纹和动物纹，构思巧妙、变化多端。动物纹瓦当充满了雕塑趣味，由"子母鹿纹"瓦当，表现一直带着孩子的活泼腾跃的母鹿，在只有十厘米的空间内，把生机盎然的生命浓缩起来，有浓厚的装饰趣味。

俗话说"秦砖汉瓦"，是指秦代的空心陶砖，多是以龙、凤或狩猎、农耕的图案。这种风格特点，在秦代的铜镜纹饰中也可以欣赏得到，这种始于春秋、战国时期的艺术品种，自秦代开始愈加精美。其浮雕装饰纹样，无一已不是飞动活跃的，这种艺术特征对

后来的魏晋六朝时期有很大影响。

汉代是中国封建社会中最具魅力的一个时期，自秦朝统一中国，一直在盛衰变化中持续了四百余年。汉风气势，人们可以从现存的雕塑清楚地看到。如西汉霍去病墓，至今还存有一批杰出的石雕艺术作品，它们是为纪念西汉名将霍去病而创作制造的。"马踏匈奴"高190厘米，作者用隐喻的手法，借战马的形象来体现霍去病的威猛和战功卓著，充分体现出纪念性雕塑的概括性。整个雕塑浑然一体，四肢之间没留空间，增强了体、量的沉重感。

霍去病墓石雕群中完整的有十二三件，其体积之大，风格之独特，在中外雕塑史上都是罕见的。公元前二世纪，是汉武帝当政的时代，郭力比较强大，工艺技术、艺术水平进一步增强。这一时期的雕塑艺术风格也正是体现了当时的雄厚气魄，石雕采用巨大整体石块，就其自然外型加以艺术处理，灵活使用圆雕、浮雕、线刻的表现手法，使之完全服从于雕塑的整体造形。比如"卧虎"，在虎形上运用了寥寥几条简单的阴刻线，就表达了它的内在精神。

这组石雕群在二十世纪二十年代被挖掘、整理、保护起来，是中国雕塑艺术史上的光辉一页，它给人们带来五穷的艺术享受和创作启迪。

西汉也有大量的陶俑陪葬。陕西杨家湾就出土了数千件彩绘陶俑，有人有马，阵容整齐。但这些陶俑体积较小，大都在50-60厘米高，这可能与墓主人的身份有关。再者，这些陶俑的做工也远不如秦俑大部分比较模糊、型相类同。"汉承秦制"，相比之下，汉代比之秦代的厚葬之风有所减弱。汉代的明器雕塑在题材上更为广泛，为了使死者能在阴间依然享用生前的生活环境，开始大量出现陶制的粮仓、猪圈、锅灶、房屋以及鸡、鸭、狗、猪等充满了生活情趣的事物。从另一方面，也可以看出当时制陶工艺的进步，有许多陶质明器都外挂了赭色釉和绿色釉。这些明器也为研究当时的农牧业、社会结构等提供了形象佐证。

西汉的工艺装饰性雕塑也十分发达，其一为铜镜装饰。这一时期除了与前代大体相同的云雷纹、蟠龙纹以外，比较流行使用吉祥语，如"长相思、毋相忘、常富贵、乐未央"等等；乳钉纹也是这一时期的特点，在乳钉之间有人物、鸟兽等等。其二，西汉的金银嵌镶工艺也比较发达。是在铜制器物上嵌镶金、因、松石等不同材质的装饰，在填以黑漆，曰"错金银"。最有代表性的一件作品为"错金银"博山炉，虽微熏香用的实用品，但其炉盖雕制成层次重叠的造型，这在汉代也十分盛行。

西汉的玉雕也是不可忽视的小型雕刻艺术之一。常见的有带钩、印牛、头饰、玉佩等等，以随葬品玉蝉、玉猪等。这些小型玉雕小中见大、选材精良、造型完整。

人们还可以从当时的建筑装饰构件上看到雕塑艺术的成就。史籍中所记载的建筑实物已荡然无存，"秦砖汉瓦"为人们提供了推想空间。西汉瓦当场以"延年益寿"、"长生无极"等吉祥语作为装饰内容、动物纹样多采用"四神"（青龙、白虎、朱雀、玄武）。

在日常生活中，人们不再满足与仅仅实用，而是

趋向于把生活用品制作得更艺术化。比如当时的铜油灯是常见的一种生活用品，从现在的出土文物看，各种地位的人们所使用的灯具也有很大差异。最为著名的是出土于河北满城的"长信宫灯"，以一个神态安详的少女形象为灯体，双手托起灯罩；结构很巧妙，整体为空腔以免烛烟四处散漫。再比如有一些随身佩带的腰饰、头饰或玉佩等，都是小型雕塑精品。云南省晋宁出土的"双人舞饰牌"，以镂雕的形式表现了两位翩翩起舞的人物，脚下踩着一条扭曲转动的长蛇，整个形象饱满而浪漫，结构紧凑。

东汉时期，豪强争斗激烈，社会因素很不安定。两个世纪中，厚葬习俗成风，所以留至后代的墓室有很多保存完好。为使墓穴坚固耐久、多使用材质较好的石料构筑其框架，并在石材外表浮雕以历史故事、植物动物，或把墓主人生前的生活场面雕刻记录下来。其中最为优秀的有山东嘉祥县武氏祠的一组浮雕，反映墓主人的身份、地位，以及车马出行、宴乐游乐等场面，还有些是神话传说、鬼怪迷信一类。所使用的雕刻技术多为阳刻，将人物形象以外的部分铲平剔下，使物象凸现于石面。再就是山东的孝堂山祠和肥城张氏墓其画像石的特点是使用阴刻，以凹线勾勒形象外缘。

河南南阳是东汉皇帝刘秀的老家，当地的富豪官员、皇亲贵戚众多。从后来发现的石雕、画像后可以看当显官贵族们的奢华生活。现在的"南阳汉画像博物馆"藏有千余件保存基本完好的墓石壁雕。南阳汉墓浮雕大致可分为早、中、晚三个时期，早期粗犷、中期熟练、晚期的风格不及前两期。趋于软弱。其手法多为阴线凿刻，题材广泛。此外，江苏徐州、陕西绥德、四川岷江沿线等地区都有较为丰富的汉代墓石雕刻。四川的彭山、乐山、重庆等地有不少崖墓，这种墓壁上的装饰被凿楺成高浮雕纵深可达20厘至40厘米。

在出土的墓俑方面，四川远比其他地方（包括洛阳），都更加丰富。在四川成都附近出土的一件说书俑，表情极为生动，刻画出说书艺人的情感瞬间和他的典型特征，并配合以夸张地肢体动作，加强了人物的神态动势。在其他地区也有优秀的东汉时期雕塑被发现，如1969年甘肃武威出土的"马踏飞燕"使全世界为之轰动。这匹奔马三足腾空，以足落在支撑点上，雕塑家巧妙地将底座设计成一只飞燕，象征"天马行空"的潇洒。整件作品为铸铜而成，虽只有34.5厘米高，但它的气势却是雷霆万钧、不可一世。

三国、两晋、南北朝时期，中国的雕塑艺术全面发展。佛教的盛行促使佛像艺术蓬勃发展，改变了中国雕塑史的面貌，人物雕塑更加成熟；以墓葬为目的的雕塑也从另一条道路走向繁荣。

中国在历经秦、汉四个世纪的一统局面以后，又重新回到了分足割据的状态。所谓三国就是曹氏父子建都洛阳的魏国（220-265），建都南京、由孙权统治的吴国（229-265）以及汉室后代刘备统治的蜀国，他的称帝是在（221-263）。这期间鼎立存在了四十年，战争频仍，但各自所处的地理位置都比较优越，生存的威胁也刺激了生产力的发展，所以艺术成果似未受太大影响。

佛寺的兴建在东汉时已经被正史所记载，造像活

动也因此而展开。自晋代以后，造像活动大肆盛行，甚至当局不得不出面干涉，限制其不加节制的耗费人力和物力。现在所能看到的三国时期的雕塑实物，多为墓葬明器。如安徽亳县一带的曹魏宗室墓葬，就有珍贵的砖雕艺术，其造型简洁明快，刀法熟练，显示出雕刻艺人的才华。蜀国和吴国被魏所灭以后，魏国的司马氏夺取了政权，建立了统一而短命的西晋（265-316）。但由于西晋的统治腐朽无能，被北方各少数民族所破，这些少数民族被统治者成为"五胡"。随之天下大乱，除了"五胡"、"十六国"的民族争斗，西晋政权旋即倒台东晋王朝（317-420）趁乱建立于建康（今南京），统治者为西晋宗室司马睿。之后的局面更加复杂，先后出现了宋、齐、梁、陈，被统称为"南朝"；与此同时，北方的北魏、东魏、西魏、北齐、北周继"十六国"以后分别建立，成为"北朝"，直到公元六世纪的这一段，就是南北朝时期。社会的动荡不安使外来的佛教产生了广泛社会基础，加之统治者的带头尊奉，市佛教雕塑艺术得以巨大发展。印度佛香属"犍陀罗式"，有希腊末期艺术和波斯艺术的影子，其特点是造型比较纤美，衣纹皱褶紧贴身体。传入中国以后，即被中国雕塑家所融会贯通，形成独特的中国佛像风格，使这种舶来艺术逐步具备了民族化特征。

三

佛像艺术的第一种为石窟形式，以北方地区为主，由丝绸之路传入内地。甘肃的敦煌石窟、炳灵寺石窟、新疆拜城克孜尔石窟等等，都有明确的年号题记；一路开凿的还有甘肃天水麦积山石窟、张掖马蹄寺石窟、宁夏固原须弥山石窟、山西大同云岗石窟、河南洛阳龙门石窟、河北邯郸南北响堂山石窟、江苏南京栖霞山石窟等等。

甘肃敦煌所处的地理位置较为僻远，未受战乱的更大影响，所以其千佛洞的建造基本上没受到什么干扰。但当地土质疏松，不宜于雕刻造像，只能以泥塑代之。这也是中国佛像艺术的特点之一。敦煌莫高窟的建设规模巨大，从十六国到北朝这一时期的塑像来看，匠师们已把人物形象渐渐中国化，并在造型审美尺度上趋向于当时的流行形式，与同一时期绘画作品中"秀骨清像"之特点基本保持一致。它的后期作品开始出现唐代的风格迹象，受内地影响的因素也越来越多，比如服装、饰物等方面；再是色彩上，重彩浓抹，表现技法日渐成熟。

麦积山石窟的得名是由于它的外形似麦垛，位于甘肃天水。同样，由于石质的问题，麦积山也不宜于雕刻佛像，属北齐时期的作品较多。相对而言，麦积山石窟雕塑更加生动和世俗化，在众多雕像当中，有面目秀美的佛像、有低声耳语的供养人、由活泼生动的比丘还有虔诚苦修的老僧以及狰狞怒目的金刚力士。这些泥塑的制造工艺十分精湛，选材讲究，虽未经焙烧但历经千余年仍未损坏。

云冈石窟群位于山西大同，石窟延绵有一公里，大小石窟（龛）约千余个，规模庞大。云冈石窟的开凿年代主要是北魏时期，充分利用了当地石材的特点；体魄巨大、形象庄严，具有摄人魂魄的体量感和空间感。主佛高达13.7米，立于石窟中主要位置，为

云岗石窟群的第一作品；第二期造像的尺寸明显比第一期要小，但更加注重形象刻画，人物动态也更加活泼；第三期已近尾声，时间拖至六世纪初。当时的大规模开凿工作已经停止。这一时期的人物形象及衣饰装扮已完全中国化，"褒衣博带"式的中原服装形式已经普及。

河南洛阳城南的龙门石窟，力经东魏、北齐、隋、唐多个朝代之开凿，作品庞杂，遗留作品也较多。可惜的是，新中国成立前被外国列强盗去了许多造像以及头、手臂等局部，造成了无法挽回的损失。宾阳中洞是龙门石窟中比较重要的一处，是北朝时期有史实可查的，其形制结构与云冈昙曜五窟相似，窟内饰有莲花、飞天、云气等图案，气氛神秘、纹饰华丽，但无琐碎之感；莲花洞内的石雕莲花特别突出，窟内主佛像为站立姿势，手臂的雕刻尤为动人，似有柔软弹性之感；古阳洞是龙门石窟中较大的一个，历史年代也较早，最有代表性的是在洞内壁面上雕满了小佛龛，几乎每龛都有造像题记，中国著名的书法碑帖"龙门二十品"中，古阳洞中的就有十九品。

南北响堂山石窟依据后人追记碑文可证为北齐开凿，位于河北省磁县。北响堂山除北齐外，后来的隋、唐、宋、明各代叶逗留有作品。此处石窟被后人毁坏或改造的地方较多，比较明显带有北齐原有风格的，是大量图案浮雕。

魏晋南北朝时期第二大类雕塑作品当属陵墓雕塑。曹魏时期，尤于墓葬推崇简易，所以在这一时期的陵墓未有雕像被发现。

南北朝时期，墓前雕像有所恢复，一般都在墓前设置一对或多对石兽。这种悖常为"神兽"的想象中动物形象，被称为"麒麟"，有的似狮虎，却右翼，被称为"避邪"。这种石雕一般都比较庞大，姿态宏伟，整体感较强，又较为浓厚的汉代遗风。现存遗迹多为南北朝时作品，江苏南京周边比较多见。其中最为杰出的是江苏句容石狮村梁南康简王萧绩墓前的石雕群，造型简洁，体积感强，最能代表当时的艺术风格。

两晋南北朝时期佛教盛行各处大兴土木，广建佛寺，佛像和与之相关的造像被大量制造。单尊可移动的佛像，都带有"背光"，一为装饰、二为其坚固。陕西博物馆收藏有多件北魏时期作品，背光的反面，也已浮雕的省时刻出佛经故事。山东博物馆、北京博物馆以及山西、河北等地也都有保存比较完好的单件佛像。此外，为了供养方便，易于携带，当时还生产了大量小型鎏金铜像，制作精美，雕刻细腻，不亚于大型雕塑的气魄。

建筑、工艺、雕塑等造型艺术家，在中国古代一般都与匠人等同，被史籍记载者很少。象戴逵、戴颙父子，被以雕塑艺术家记载下来的为数极少。戴氏父子活跃于四世纪至五世纪，名震一时。他们也都长于绘画，与僧佑、蒋少游等雕塑名家一起，对造型艺术之发展，做出重大贡献。

四

当代雕塑正处在蓬勃发展的活跃时期。作为中国改革开放的历史进程的直接产物，二十八年间，中国雕塑家相继为数十个国家创作的批高水准的雕塑

作品，已分别矗立在异国大地。并有大批雕塑家的作品应邀或入选多项国际艺术大展，屡获大奖。几代中国雕塑家努力的丰硕业绩和彪炳时代的卓越贡献，不仅标志着"国门"的打开，更以前所未有的力度和规模，将中国雕塑推进、融入到世界多元文化的交流与互动之中，从而赢得世界的瞩目和广泛的选誉。经历了启蒙——转型——发展的中国当代雕塑，从"观念更新"、"走出国门"、"辉煌呈现"的进程，充分展现出历史悠久的中国雕塑自身的历史性进步。其意义和影响不仅显示在中国雕塑发展的进程中，而且直指未来中国雕塑发展的走向。

1978年"中共十一届三中全会"的召开，是中国进入改革开放"新时期"的重要历史界标。作为中国改革开放历史进程的见证之一，中国雕塑同时亦更是其发展进程的辉煌体现。中国雕塑经历了两个阶段：即20世纪70年代末、80年代的"转型期"，90年代延续至今的"发展期"。发生在中国雕塑"转型"期的观念更新的前导性人物，老一代雕塑家们面对中国改革开放、现代化建设及城市化发展的历史机遇，他们不失时机地提出了"城市雕塑"的概念及发展主张。历经20余年的实践充分表明，中国雕塑的"开放"态势和"多元"发展无不与其相关，或找到对应的阐释，而成为事实上的启蒙。

特定历史机缘形成的朝代征候，显然是其"启蒙"时期逻辑关照片的结果和体现。综观新时期中国雕塑艺术领域最具价值成果显示的，当属成就斐然和取得广泛社会影响的"城市雕塑"。需要指出的是，"城市雕塑"早于"85美术新潮"而成为"转型期"

中国雕塑家解放思想的最早启其鲜明而深刻的时代性特征的，其中亦不乏彰显着中国传统文化精神贯之如一的"社会责任"及"使命情愫"的自觉意识。"城市雕塑"在中国文化语境中，既是一个学术的命题，更是一种认识理念和行为方式，本身具有很强的实践精神。在相当程度上主导着中国雕塑的实践与发展。"城市雕塑"概念提出后，受到国家政府的高度重视和大力支持。1982年全国城市雕塑管理机构的成立，使得群体优势的整合赋予理论、实践和操作方式上的巨大推进，一方面深刻地影响雕塑自身的发展；另一方面雕塑直接介入社会生活、城市环境，促进城市文化和精神文明的建设，使雕塑衍化为社会性的文化标志。社会各界和普通民众对"雕塑"的热情和关注也迅速度高涨起来。与中国传统雕塑一直处于非主体文化状态中和难登大雅之堂历史窘境相比较，昭然展示出中国当代雕塑的历史性飞跃和对中国当代文化、经济和社会进步所做出的重要贡献。

"城市雕塑"的概念从社会意义的公共意识、开放空间的环境意识上拓展了雕塑的认知视域，突破了中国雕塑教学长期依循的西方艺术的较为"单一"、"封闭"的范式，扩充了新的教学内容，使学院的教育在培养学生的认识理念、感知方式、学术视野及综合能力方面，有了更贴切社会发展的积极对应。这对中国雕塑家的成长及未来发展，无疑具有深远的影响。随着"城市雕塑"的概念逐渐衍生、转化，成为一种雕塑家必备的素质和能力之一，不同的社会背景、不同的环境品质、不同的文脉属性以及不同观众群体的审美取向，一并纳入雕塑家的视野。进而，

关照环境，尊重公共话语权，培养和谐共生的关怀意识，在开放的社会系统中确立起新的价值评判的基准之一。

开放意识和观念更新的泛化，从深层的心理状态表现为中国雕塑家普遍具有一中包容的胸襟、平和心态及从容的心境，乐于并积极"参与"、"接受"不同观念和新生事物。几代雕塑家艺术探索的不同诉求正是因开放意识和开放的社会环境和新生事物。几代雕塑家艺术探索的不同诉求，正是因开放意识和开放的社会环境而得以释放出巨大的潜能。走入民众生活、融合于公共环境的城市雕塑，在丰富社会文化、提升环境品质、引领人们审美境界不断嬗变的同时，亦承载着雕塑家对雕塑本体的不断认识、深化与创新。当然，对于雕塑概念本体内涵及外延所涉及的非定性的艺术实验，许多艺术家往往从雕塑的"前沿"状态出发，对长期所信奉的"绝对"、"惟一"、"不变"的雕塑概念提出质疑、打破、否定、颠覆等等，有时不乏鱼龙混杂、良莠不齐。但开放性的动态化过程中大大推动了对雕塑本体的认识由封闭转向开放，给中国雕塑家们带来了多元化思考和实验性的探索。一些具有学术性、原创性和文化意义上的实验性作品受到认同，并成为雕塑自身发展的阶段性成果。有力促进了新时期中国雕塑不断推陈出新、快乐律的发展，使之一进入一个空前活跃的多样化的发展期。

中国雕塑家随着观念意识的更新、沟通方式的拓展，为对外交流架起了途径不同的桥梁。在以现代艺术为主流的国际雕塑艺坛，显露出中国雕塑以具象风格为主，严谨、细腻、唯美而富有内涵和鲜明的艺术表现力。在世界了解中国雕塑的同时，中国雕塑家则以更快、更广、更深的方式把握世界雕塑发展的脉搏，以海纳百川的开放胸襟吐帮纳新，推动中国雕塑实现"融入世界"的历史进程。艺术的"多元"发展，是社会的民主化发展到一定阶段的表征。"认同感"又是各种"存在"合理性的前提与保障。20世纪90年代之后，中国雕塑正是因"多元"而进入"发展期"，形成了老、中、青并存共生的格局。程允贤、文慧中、张德蒂等人为多个国家制作的艺术作品，表现出造诣深厚的老一代雕塑家炉火纯青的娴熟技艺和旺盛的创作状态；更有一批中青年雕塑家以多种的风格、样式，展现在各种国际大展上。具象的、抽象的，民族的、国际的，传统的、现代的等等不同的文化属性，使今天的中国雕塑呈现出丰富多彩的气象。

《五老观太极》

作品取山峦交叠的山峰造型，用精微雕刻人物与山水，崇岩峻岭，苍松密桐，松荫下五老观太极，顿有所小悟，意境高远，刻画细致入微，整个画面山石、松树、人物层次分明，立体感强，极富文人意趣。

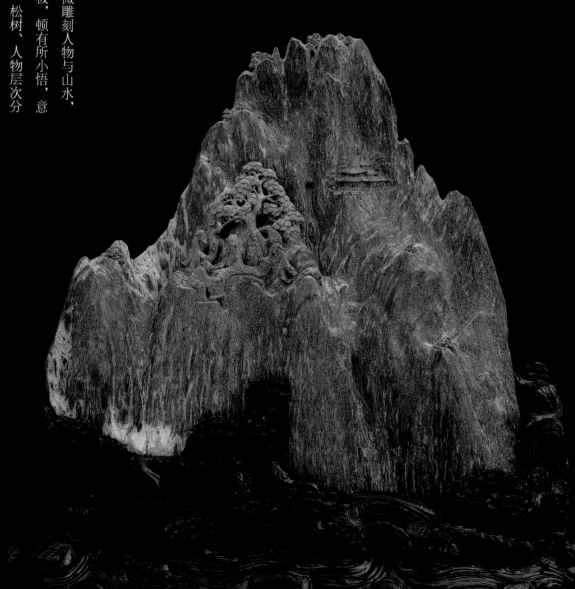

沉香

CHENXIANGYAYUN

雅韵

壁立孤峰倚砚长　共凝沉水得顽苍

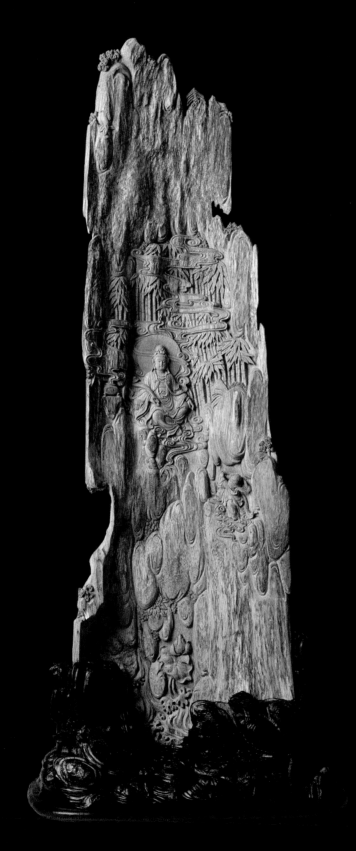

竹林观音

当艺术遇上沉香

——我的沉香艺术

浮世是水，俗木随欲望水波流荡，无所定止。

沉香是定石，在水中一样沉静，一样的香。

一个人内心如果有了沉香，便能不畏惧浮世。

——台湾著名散文家林清玄

每当读到林清玄《沉水香》中那段关于沉香的美文时，我就想，自古以来文人笔下充满诗情画意的沉香，在我们艺人的雕刀下又该是怎么样？

也许，作为手艺人，用心去雕刻，用雕刀去表现出沉香之韵，这就是我们的责任，也就是我们的使命。

自古以来，沉香被列为"众香之首"，盈香奇特，香品高雅，为历代皇室贵族所钟爱。历代文人雅士是对沉香情有独钟，沉香成为他们日常读书研习、雅集、修行入道的必需之物。许多文人不光用香、品香、藏香，作诗行文书写香与生活、人生的关系，他们还亲自制香，如傅咸、傅元、李商隐、王维、苏轼、黄庭坚、朱熹等一大批文人是当时所公认的制香高手。历代大批的文人参与香事，极大地丰富品香活动的文化内涵与艺术品质。

沉香雕刻艺术品作为沉香木应用的另一大分支，亦有着悠久的历史，自隋朝以来，沉香大量应用在饰品及建筑装潢上，到了明清两代，沉香已开始用于制作小件的工艺制品以供给皇室贵族的使用，如沉香制成的笔筒、木瓶、觥杯等摆件，小巧玲珑的雕件与把玩件成为当时的时尚用品。

千年传承，百年芬芳，沉香雅韵，当时光如流水一样逝去，岁月改变了一切，不变的是沉香之雅韵。今天，当优雅的沉香邂逅有着千年传奇的莆田木雕技艺，碰出了传奇的火花。近年来，莆田木雕艺人开始逐渐介入沉香木雕，并发扬光大。莆田已成为全球最大的沉香集散地，各种沉香雕刻艺术品亦争奇斗艳，成为木雕界的奇葩。

与沉香结缘，让我的艺术之路更加宽广，而在雕刻过程中，对沉香有了更加透彻的理解，也深深地喜欢上沉香材质。沉香之美、沉香之艺、沉香之韵让艺术之花盛开得更加鲜艳，韵雅而芳香，故为沉香，高雅而精湛，故为雕刻。当在优雅的沉香木之上精雕细琢，刻画出一幅幅山水，一幅幅人物，把艺术和沉香两者完美结合，让其达到艺术的最高境界。

在我创作的一系列沉香作品中，题材多样，表现手法各异，有山水田园类的，有传统人物题材，有根雕类型的。当艺术遇见沉香，这是一个美丽的邂逅，我的从艺生涯，因为沉香而更加绚丽多彩。

古木有香　冠绝天下

沉香是什么

近年来，随着人们生活水平的提高，收藏热兴起，"复古"成为一种时尚，香道文化渐渐为人们所追捧，传统用香在这种环境下逐渐进入人们的视野。

我国对香的使用有着千年的悠久历史，主要的香材有"沉"（沉香）、"檀"（檀香）、"龙"（龙涎香）、"麝"（麝香）四大类。"沉香"作为众香之首，素有"香中阁老"的雅号，被誉为植物中的钻石。它集天地之灵气，汇日月之精华，蒙岁月之积淀，一直被人们所喜爱和追捧，具有很高的收藏价值。极品沉香甚至可以达到一克万元的价格，令人惊叹。

那么，沉香究竟是什么？它为何如此受人追捧，为何有那么高的价值？

沉香究竟是什么？这个问题要从它的形成过程说起。沉香的形成过程一直以来都蒙着神秘的面纱，直到20世纪80年代才被中科院华南植物研究所研究员戚树源等一批科研专家们初步揭开。沉香形成于生长在东南亚热带雨林地区的瑞香科沉香属的乔木型香品种树木之中，主要形成在树的表皮处或在根部、枝干处。

一棵健康的沉香树是不会凭空产生沉香的，它必须在特定的情况下受到创伤，如遭受雷劈、强风吹折或者兽虫啃咬、人为砍伐等形式受创后，出于植物的本能会分泌树脂(也是一种抗体)来弥补创口。而这期间，沉香树的创口部恰巧被一种叫做黄绿墨耳真菌的微生物所感染。这种真菌为了在树体中顽强生存，就会做逆境代谢，这是一种奇妙的生物化学反应过程。树本身的抗体类物质和侵入树体内的黄绿墨耳真菌等物质混合在一起，渐渐就产生了一种叫做"苄基丙酮"的化合物。随着生化过程的深入，继而又形成了倍半萜和色酮类化合物，而这两大类化合物质混合后的产物就叫"沉香"。

简单地说，沉香的形成过程是沉香树本身因外力受创后，分泌出来的物质与一种真菌混合而成的物质，是非常偶然的，是天地造化的产物。一块优质沉香的形成过程需要上百年甚至数百年的时间。即使在科学发达的今天，我们仍无法人工合成、复制沉香的奇特香味，所以更显得沉香的珍贵。

在古代，沉香主要是从沉香树的朽木中采得。现代人则使用专门的采香刀具，从沉香树的旧伤痕处寻觅沉香，有些有经验的采香人甚至只需眼观伤口就能推断出此树是否结香了。有些地方，人们在树干上钻洞，开香口，封泥多年后摘采沉香，这种方法容易导致沉香树死亡。

历朝历代的人们无序采伐沉香，使得沉香树大量死亡，几近灭绝，珍贵的天然沉香越发稀少，直到10世纪末才引起全世界的重视。许多国家已经立法保护沉香树资源，国际保护组织也将沉香树列入了濒临绝种的植物。

那么现在沉香树主要生长在哪里？都有哪些品种？它有什么严格的生长条件。

沉香的产地

沉香树最佳生长温度为19℃至34℃，需充足的阳光，但又不能长时间在阳光下直射，很适合被裹挟在其他树木中生长。常见的野生沉香树总是在大型阔叶乔木株植的间隙中生长，并在微酸性土壤、有充足的水分和温度的环境下生长良好，因此东南亚诸国热带雨林是沉香生长的最佳环境。

沉香现今产地主要有越南、印度尼西亚、马来西亚、泰国、缅甸、柬埔寨、中国等，下面就一一介绍。

1.越南沉香：越南产的沉香味清香，含少许似花非花之香，并有淡淡天然凉味。若就气味而言，甜、凉两味以越南沉香最佳。越南沉香的开采已有百年以上历史，且大多输往中国，因此，国人较习惯于越南沉香的气味。

2.印度尼西亚沉香：印尼沉香的普及开采是最近二十多年的事，因距中国比较远，所以国内市场比较少见。印尼沉香含有腥味，不适合单独使用，也不适合做纯香品。但如与马来沉香掺杂，可做中药沉香，也是现今市场中药沉香之主要沉香原料。

3.马来西亚沉香：马来沉香也是香味较浓型。其沉木一经火时，出油量很多。此地区之沉香木多以新加坡为集散中心，且时常混合印度尼西亚沉香，用以提高印度尼西亚沉香之品质。故印度尼西亚沉香与马来沉香可合称为星洲沉香。

4.泰国沉香：药典上虽有记载品质良好的沉香，但现今泰国所产之沉香木，都由于香味辛且熏人，故较不适合制作香品，只能用于榨沉香油。目前市场甚少流通泰国沉香。

5.缅甸沉香：缅甸沉香香味特殊，毫无腥臭之味，其沉味浓但不腥，清香远传，使闻之者倍感舒爽，最为中东国家、印度富贵人家所喜爱。二十多年前尚有缅甸沉香在国际上交易。

6.柬埔寨沉香：柬埔寨沉香品质较平均，故很适合市场需要。其香味天然，凉味较薄，香味能传出很远，近闻也无熏人之感，无论空间大小，均适合使用。其沉木所榨出的沉香油，色味黑浓。

7.中国沉香：中国古籍上记载在中国南方有种植沉香树，当时种植该树种的目的，是在于其树龄尚幼时，即在其外皮割痕以取其汁液制药。国产沉香主要的产地有海南、广东、广西、云南、台湾。

（1）海南：现今国内所产沉香，以海南沉香最享声誉。自古以来就被文人墨客、香茗大家举为列国沉香之首。从历史记载来看，海南岛产香最早可追溯至晋时，出产沉香的历史已达1400~1500年。

（2）东莞：东莞沉香是中国唯一以地方为名的植物。据史书记载，沉香在唐朝已传入广东，宋朝普遍种植，因为主要集中于东莞地区，所以又名莞香。早在四百多年前的明代，广东就以香市、药市、花市和珠市形成著名的四大圩市，其中以买卖土沉香的香市最为兴旺。明代，广东每年的贡品都有莞香。当时莞香不仅畅销国内，而且经加工后由人力挑到香港出售，并大量远销东南亚，据说香港因之而得名。关于莞香，当地人流传着一个美丽的故事：莞香的洗晒由姑娘们负责，她们常将最好的香块偷藏胸中，以换取脂粉，香中极品"女儿香"由此得名。

《人生有福》

　　人生有福，寄托了人们对美好生活的向往。

　　古语云「蝠」通「福」。灵芝，如意的象征。整件作品采用上好沉香雕刻而成。作者匠心独运，顺势而为，寓意深刻。

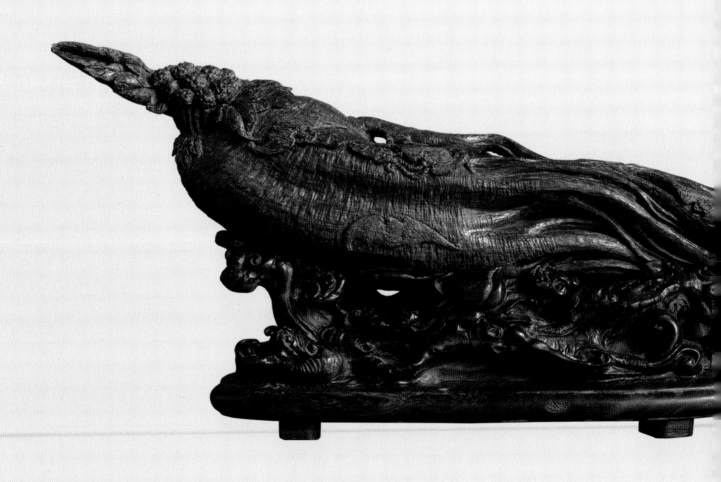

（3）广西：广西地区早在1000年以前就产沉香。在八百多年前，古代香界大师范成大就将"海北"（广西部分及粤西地区）和交趾的光香与栈香列为同等品。

（4）云南：云南沉香又名外弦须（傣族语）。主要分布在产勐腊（悠乐山）、双江等海拔1200米左右的山坡杂木林中。近年来，经常出现越南、缅甸犯罪分子越境偷采云南沉香的相关新闻报道。

（5）台湾：台湾所产沉香，古籍鲜有记载。台湾的沉香用量每年居世界前列，近代才引种。

目前沉香的市场定位混乱，消费者容易产生误解。因其是天地造化的产物，所以并无统一的标准。不少人在谈论沉香时，说"沉香非中国原生，唐宋时期才由外国引种"，又说"广东等地区所产的沉香没有经济价值"。此类说法如若不是考究不实，就是别有用心——引导用香者误以为某国沉香才是"正宗"，造成市场上消费者对沉香的认知混淆不清，无从选择。更让有心从事高品质制香的个人或厂商，不能依照理想做事。

沉香的种类

沉香的分类一直都没有一个明确的标准，全世界对它的种类界定也都是十分的模糊，目前根本没有全球统一的衡量标准。我们按照"约定俗成"的分类方法，一般将沉香的种类分为倒架、水沉、土沉、蚁沉、活沉、白木这六类。这种分类方法最早是台湾从业者们对药用沉香的分类，经过多年的发展，国内沉香行业基本都沿用了这种分类方法。但是这种方法本

身并不科学和权威。因为沉香的形成原因往往会发生一些变化，比如水沉的说法，那沼泽里的水干了，形成的沉香是水沉还是土沉呢？这些都有待商榷。沉香分类中还有特殊的一类——奇楠。本文将按照"约定俗成"的分类方法，给大家一一介绍。

1.倒架。市场上对倒架的定义是：沉香木倒卧土中或水中，经由一定程度的发酵腐化后，多数未结油木质部腐尽留下少数结油的沉香称之为倒架沉香。简单地说，能结成沉香的树木由于年代和相关自然因素，倒伏后，经几十上百年经风吹雨淋，剩下的没有腐烂的部分结成的沉香，即为倒架。倒架是沉香中最好的种类之一，它的味道非常有特点，很奇妙，远闻清醇甜美，近闻却觉得虽浓而微苦，味道一般有3~5种变化，非常的奇妙。一般倒架颜色为均匀分布的淡黑略带土黄色，不能带红色。

2.水沉：按照行业的一贯说法，水沉是除了奇楠、倒架之外最好的沉香，也是市场出现频率最高的沉香。关于水沉的定义有两种说法：一种是根据台湾从业者的说法，香材倒伏后埋在沼泽里面，后经过生物分解，再从沼泽区捞起来，就是为水沉了。另一种说法是沉香的含油脂够多，比重大于水，能沉入水中，则称之为水沉。水沉主要有以下几大特点：一般宽度不超过10cm，长度也一般不超过50cm；好的水沉一般密度很大，甚至坚硬如石，表面也不是很平整；它的颜色主要有绿色、深绿色、黄色、褐色或黑色，油脂部分为深色，木质部分为较浅的黄白色，多种颜色混合成为各种各样的纹理，含油脂量高的水沉一般颜色比较深，并且质地润泽，还很容易点燃，燃烧的时候还可以看到沸腾的沉油。

3.土沉：土沉的结香过程跟水沉较为相似，区别就是埋在了土中。土沉和水沉的分界不是很明显，硬要分的话也只是功效和味道的差异。比如土沉演化于干燥的泥土，属阳，性热燥，有温中、降气的功效；水沉则常年浸泡在湿润中，属阴，性温和，有暖肾的奇效。土沉的味道相对水沉来说会比较醇厚。现在市场上有很多冒充水沉的土沉，但有时候并不一定土沉就比水沉差。同一块沉香，上面部分是土沉，下面部分是水沉也不足为奇。关于水沉和土沉的鉴别，感兴趣的朋友可以自己收集了解，这里不再赘述。

4.蚁沉：顾名思义，蚁沉就是沉香树为活体时经人为砍伐，倒地后经白蚁蛀食，所剩余部分，即为蚁沉。还有一种说法是蚁沉大多不是白蚁导致的，而是经虫咬后的沉香树被人工砍伐，仍然有生命力分泌出树脂愈合伤口，这些树脂与虫的分泌物结合产生真菌感染而形成的沉香。

5.活沉：沉香树尚为活株时，即予以人工方式结香开采而得，树木并非自然死亡，仍然是活着、有生命的，这样的沉香就称为活沉。简单地说就是活树砍伐直接取得的沉香即为活沉。活沉因醇化时间不够，在含油量较少，熏燃时有些会带有一丝原木气味。

6.白木：树龄十年以下，已稍具香气。还有一种说法是还没有结香的沉香树，都统称为白木。白木的价值相对来说较低，这里不再赘述。

7.奇楠："奇楠"是从梵语翻译的词，唐代的佛经中常写为"多伽罗"，后来又有"伽监"、"伽南"、"棋楠"等名称。沉香中最珍贵的称为奇楠

香，若论金银珠宝，以钻石为首，而奇楠就是香料中的钻石。按照珍贵程序从大到小排序，一般可分为：白奇楠、莺歌绿熟结（俗称绿棋）、兰花结熟结（俗称紫棋或蜜棋）、金丝结（俗称黄棋）、糖结、铁结（俗称黑棋）。

奇楠香的成因与普通沉香基本相同，但两者的性状特征又有很多差异。首先，奇楠香的油脂含量一般高于普通沉香，香气也更为甘甜浓郁。大多数的普通沉香不点燃时几乎没有香味，而奇楠，不点燃时也可以散发出清凉香甜的气息，而熏烧时，普通沉香的香味很稳定，而奇楠的头香、本香和尾香却会有较为明显的变化。另外，奇楠香不如普通沉香密实，上等的普通沉香入水即沉，但是很多上等奇楠却是半沉半浮。另外，普通沉香大都质地非常坚硬，而奇楠却较柔软，有黏韧性，削下的奇楠碎片还可以团成一粒粒的香珠。最后，在显微镜下可发现，普通沉香中的油脂腺聚在一起，而奇楠的油脂腺确是粒粒分明。由于这种种原因，使得奇楠香尤其珍贵。在宋代的时候，奇楠就已经是"一片万金"了。直到现在，奇楠仍然是最好的沉香，而且有价无市。

倒架、水沉、土沉、白木、蚁沉、活沉等香味各有不同，一般来说，土沉味厚醇、倒架清醇、水沉温醇、蚁沉清扬、活沉高亢、白木则味清香。

说了这么多，希望大家不要被这堆学术名词搞晕了头，大家肯定会问到底水沉、土沉、蚁沉、倒架、活沉哪个好呢？ 如果硬要说，一般可以勉强说奇楠>倒架>水沉>土沉>蚁沉>活沉>白木。

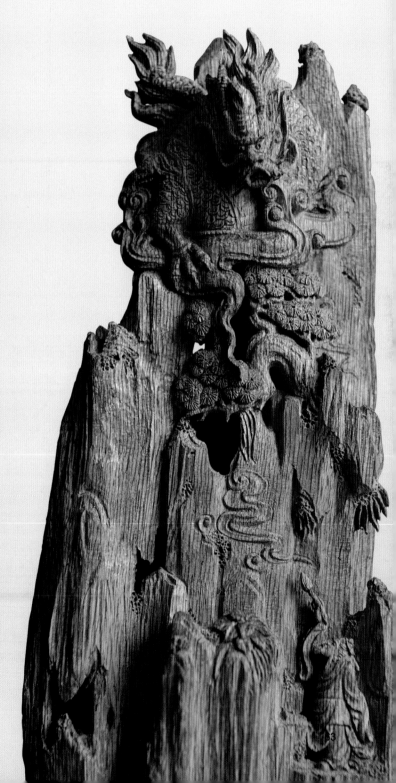

沉香的药用价值

很多人都知道沉香是中医常用的药材，但不知道它能治疗哪些疾病，为何它的药用价值如此之高。

其实，沉香作为一味中医用药，在我国古代早有记载，历代医家用沉香治病，积累了丰富的经验。如李时珍《本草纲目》载："沉香性辛，微温，无毒，有降气、纳坚持、调中、请肝之效，为香帘冲动药。"《本草新编》曰："沉香，温肾而又通心，用黄连、肉桂以交心肾者，不若用沉香更为省事，一药而两用之也。但用之以交心肾，须用之一钱为妙，不必水磨，切片为末，调入于心肾补药中用服可也。"又如《日华子本草》谓："调中，补五脏，益精壮阳，暖腰膝，去邪气破症癖。"《药口化义》曰："纯阳而升，体重而沉，味辛走散，所雄横行，故有通天彻地之功……总之，疏通经络，血随气升，凡属痛痒，无不悉愈。"还有《本草逢源》以及《珍珠囊》等等，都有独到的论述。

沉香在药理上的作用是多方面的：

（一）国产沉香煎剂对人型结核杆菌有完全抑制作用；对伤寒和福氏痢疾杆菌，亦有强烈抗菌作用。

（二）沉香挥发油成分有麻醉、止痛、肌松作用。

（三）沉香有镇静、止喘作用。

（四）沉香对中枢神经系统有抑制作用。

（五）沉香有降压作用。

（六）沉香有抗心律失常和抗心肌缺血作用。

（七）最新研究发现：沉香还有明显的抗癌作用。

据近代临床试验表明：沉香是胃痛特效药，又是很好的镇痛药，有补脾益肾、壮阳肋阳、降逆平喘之功效，主要用于治疗气逆胸满、喘急、心绞痛、积痞、胃寒呕吐、霍乱、男子精冷、恶气恶疮。沉香在治疗消化系统疾病、呼吸系统疾病、心脑血管疾病、神经系统疾病以及外科、妇科、儿科、五官科和皮肤科疾病等方面都有显著疗效，在抗肿瘤、抗风湿病以及美容等方面也有较好的作用。

沉香用途广，许许多多中成药都含有沉香。《中国基本中成药》中使用沉香的中成药达四十七种，如：时疫救急丹、大活络丹、回天再造丸、沉香化滞丸、理气舒心丸、小儿奇应丸、十香返生丹、清心滚痰丸、妇宁丸、妇科通经丸、洁白丸等等。民间应用的验方则达数百种。在抗非典期间中成药方中含有"沉香"的"新雪颗粒"，被著名老中医推荐为抗非典药物。日本知名的良药"救心"中就含有沉香。

最新研究发现，常闻含有沉香成分的香制品，有提神醒脑、平静心绪、摒弃杂念等诸多功效，不仅能带给人感官上的享受，更对身体有健康作用。

沉香的保养

1.沉香雕件或圆珠在正常状况下，不需任何处理，数百年后亦可有其怡人的沉香气味。

2.佩戴沉香手珠时，需尽量避免其沾染上油污或清洁剂，以长期保有其原来之品质及气味。

3.建议各位，在使用沉香佛珠做完功课后，将其放置布质或塑料质之袋中，以保持佛珠之洁净。

现代生活与沉香

沉香是这么好的物品，我们在日常生活中都有哪些应用呢？经常使用含有纯天然沉香成分的香制品都有哪些好处呢？

首先，在居家方面，能持久地去除房间里面的霉味和脚臭、汗臭味。在驱蚊除菌、去除湿气、改善空气等方面也有奇效。另外可以有效地驱散家养的小猫、小狗之类的宠物身上散发出的异味。如果你的家是刚刚装修过的，可以很好地减少室内的化学物品的气味。在家会友时，一炉香，香霭馥郁撩人，更宜醉筵醒客。可清净杂念，怡人心脾，给人以置身仙境的感觉。

其次，在休闲放松时，让你闻到大自然最清新的气息，暖暖的，好温馨，好亲切。当你坐雨闭窗、休

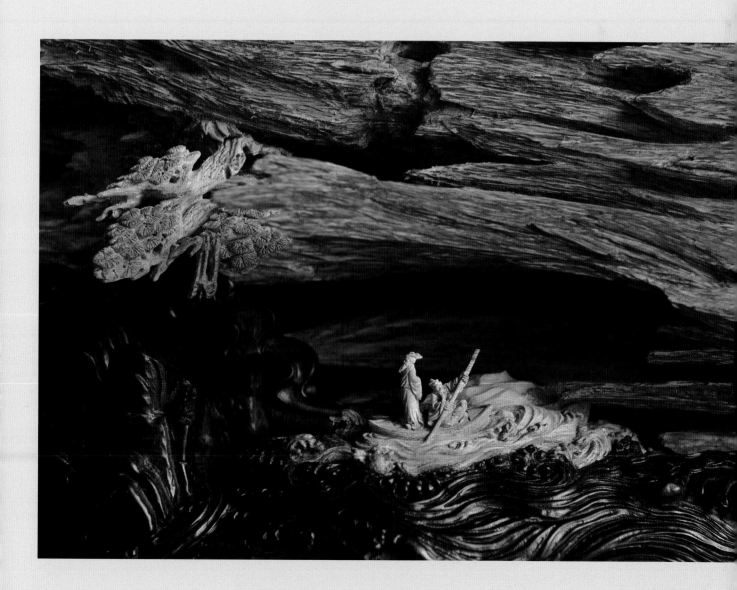

闲独处时，可以以香为伴，以香为友。当你调弦抚琴时，一炉清香可佐其心而导其韵。当你办公、会友、饮茶时，可以薰香烘托氛围。当你与女友约会时，香气会令人感觉温馨、惬意、情意绵绵。当你与朋友谈阔论、坐语论德时，可以怡情助兴，净心契道。当你皓月清宵，长啸空楼时，香雾隐隐绕帘，又可祛邪辟秽。

再次，在办公场所，因人流量大，更容易带来各种异味，在公司点上一盘香，不仅能改善空气、振奋精神，也是个性化的一种表现。早晨，当你满面春风，带着一身馨香走进办公室，会给同事们带去温馨，给公司带来香气，也给自己提升气质，神清气爽。当你工作得头昏脑涨时，香能令你提神、醒脑、振奋精神，提高工作效率，工作得更开心。当你上司或客户有抽烟时，不妨点一盘香，不仅能消除烟味，给你带来清新的感觉，也不会因为你的面部表情影响你的仕途。

还有，脑力工作者和学业紧张的学生，在思想不易集中时，点上一支香会有意想不到的效果。气味分子通过呼吸道黏膜吸收后，能促进人体免疫球蛋白的产生，提高人体的抵抗力；气味分子能刺激人体嗅觉细胞，通过对大脑皮质的兴奋抑制活动，调节全身新陈代谢，平衡自主神经功能，达到生理和心理功能的相对稳定。香味不仅影响人的精神，还能控制人的情绪、减轻人的痛苦。

再则，在保健方面，香制品原料来自天然，天然的芳香植物生机盎然。它的芳香伴随着呼吸沁人心扉，天然的香气成分使人产生愉悦之感。香气和烟形，使人身心放松、呼吸深入，周身毫毛孔窍开放，继而产生令人心神愉悦、舒适、安详、兴奋等诸多美妙的感觉。我们通过呼吸等途径摄入的芳香成分，其质量虽小，却能影响整个"神经——内分泌——免疫网络"，并被"放大"、"延伸"而引起人体内的一系列变化。当一种香气使人产生舒缓、放松、美好的体验时，它不仅是一种心理感受，而是伴有脑电波、激素、血压等众多生理指标的改变，从而达到强身健体的养生功效。

沉香的真假、伪劣鉴别

沉香除了产地年份的鉴别，还有真假的鉴别。如今沉香市场火爆，价格走高，鱼龙混杂，因此也就出现了许多假沉香。据新闻报道，目前市场上造假率高达60%，因此如何鉴别沉香真假、伪劣成了香友们关心的问题。

首先要弄清楚目前市面上常见的假香和作假方法。

一是高压注油，做成所谓的"石头沉"，目的就是增加重量，看起来油很重，拿手里沉甸甸的，其实与真香完全不同。因为它与天然油性有着本质不同，天然的油性一般分布极不平均，而作假的看上去满料都是油。沉香中的油性是通过数十年、数百年凝结成的，部分早已成为结晶体，在表面的油脂光泽简直像玻璃光一般，肉眼观察的话能轻而易举地看到反射光芒。用指肚触摸的它话感到非常光滑，无任何障碍感。而被煮过的料表面看上去黯淡无光，触摸无任何光滑感。

二是水煮或浸泡染色，人工添加香味等辅料，这

种作假对新手很有欺骗性。假沉香选用的是白木香做原料，用当归、熟地等有色有味的中药材用锅蒸煮，一定时间之后白木香不仅染上了颜色，而且也染上了香味。有的用类似沉香香味的味精，基本上在气味上就可以以假乱真了，颜色经过蒸煮也与真香相差无几，很有可能蒙混过关。新手大多没尝过沉香的味道，所以一旦添加自然香味，闻起来相对比较自然，就会信以为真。有时连添加的化学香味也闻不出来。其实真香只要闻过，就能刻骨铭心。

三是注胶，也是为了增加重量，但是更为简单直接，通过针孔打入成品内部，增加其重量。

四是真假混杂，以次充好，把结香浅的做成结香深的样子，或把一般的白木香或香柏木弄上油，靠木材本身自有的香味蒙骗消费者。

但是无论怎样造假，都会有破绽，我们可以通过望、闻、察的方法鉴别真假、伪劣沉香，以避免买到假沉香。不过因为沉香的种类繁多，形成原因也都不尽相同，因此也只能作为一个参考：

一、看。在拿到一件沉香时，需要先观察其油线（纹理）是不是很清晰，颜色有没有相同的。因为天然的沉香都是不可能很完美的，或多或少都会有一些小瑕疵的，但是人造的假沉香颜色都会有相同的地方，给人视觉上看起来比较完美。

二、摸。用手摸其表面，通常真品沉香其表面会有一些油腻和冰凉的触感，这两点都是假沉香没有的。再者可以用手去掂其重量，沉香的含油量越高其重量越大，含油量少则轻，但是这一点需要有对比或者丰富的经验才能判断出来的。

三、闻。天然的真品沉香是大自然赐予的最珍贵的香料，根据产地的不同，结香原因不同，其香味都是有区别的，这些香味是现代高科技没有办法合成或者复制的。目前假沉香基本上都是使用沉香油或者化学香精，高压压缩或者泡制而成的，所以假沉香的气味都没有真品沉香气味那种清新自然的感觉。

四、烧。如果通过上面三步还是无法判断出真假的话，那就只能通过熏烧的办法来闻其香味了。真沉香的气味是清新、浓郁的，闻起来会让人有舒服的感觉，而假沉香的气味比较浑浊，有化学品的气味，闻着甚至会有恶心的感觉。

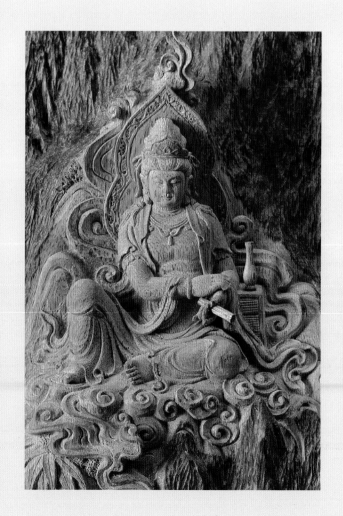

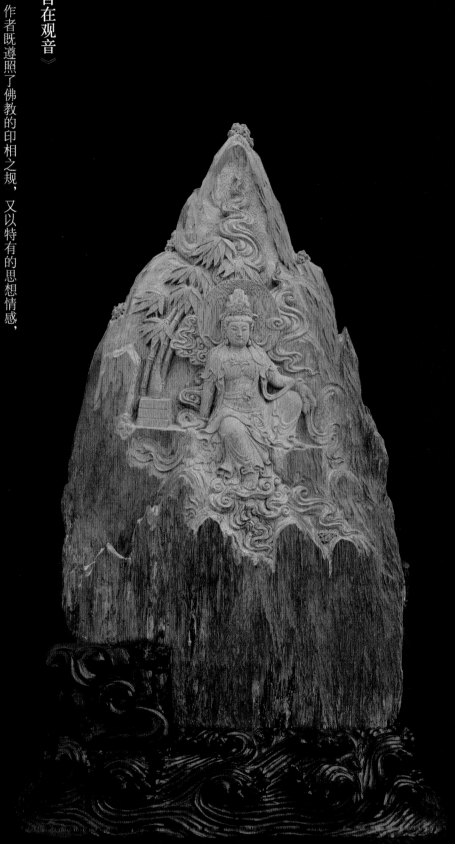

《自在观音》

作者既遵照了佛教的印相之规，又以特有的思想情感，丰富的想像力、创造力，使作品打破了佛门中的清规戒律，融入了浓厚的民族生活气息和人间世俗情感，其造诣之高深为今人称叹！

理论探索

LILUNTANSUO

探索

闻道春还未相识 走傍寒梅访消息

《赤壁夜游》

本作品为沉香之佳作，画面布局依木就形，起伏转折恰到好处。远山层层叠叠，祥云萦绕其间，夜游赤壁之人谈笑风生、指点江山。雕刻轻浅，层次分明，人物景致灵动毕肖，让观者浮想联翩。良工与佳木的完美结合，堪称罕见佳作。

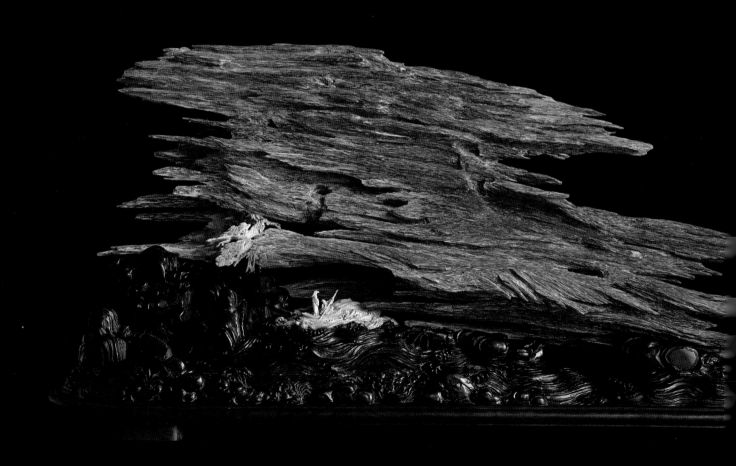

国色天香　道蕴天成

——论沉香雕刻艺术

　　时光，悄然流逝于每一个瞬间，如和风细雨般，淡淡洒落岁月的柔情。世间万物，不管是婉约的，还是粗犷的，都在这柔情的抚摸下，悄然无息地孕育出了神奇的沉香。沉香自古以来被誉为"众香之首"，盈香奇特，香品高雅，沉香的质地看上去像坚硬黝黑的石头，入水即沉，因此几千年来沉香一直披着神秘的面纱。

　　中国对沉香的使用虽然有着千百年的悠久历史，但近百年来却一直处于非常低迷的状态。本世纪以来木雕行业在不断升温，"复古"成了一种时尚，沉香雕刻在这种大趋势下又逐渐进入了人们的视野。中国历史上沉香的使用范围十分广泛，且种类繁多，几大宗教的推崇和士大夫阶层的参与，使沉香具有更多文化内涵和美感，并在我国北宋时期达到了顶峰。沉香浓郁悠远的独特香味，在科技高度发达的今天，依然无法以人工方式合成，故更显其珍贵。随着现在收藏热的兴起，沉香已经是众多藏品中最受人追捧的极品，而极品沉香如今的价格是一克渐近万元，让人咋舌。那么沉香究竟是什么？它到底有何神奇的作用，使人们如此趋之若鹜呢？大凡成熟的沉香树木在遭遇

创伤破损后，出于植物的本能都会分泌树脂(也是一种抗体)来弥补创口，而这期间，沉香树的创口部恰巧被一种叫做黄绿墨耳真菌的微生物所感染，这种真菌为了在树体中顽强生存，就会做逆境代谢，是一种奇妙的生物化学反应过程。树本身的抗体类物质和侵入树体内的黄绿墨耳真菌等物质混合在一起，渐渐就产生了一种叫做"苄基丙酮"的化合物，随着生化过程的深入，继而又形成了倍半萜和色酮类化合物，而这两大类化合物质就叫"沉香"。千百年来，历朝历代沉香树被人们无序砍伐，"杀鸡取卵"，使珍贵的天然资源愈发稀少，几近灭绝，造成"物以稀为贵"。

由于沉香自古多为皇家御用，任何匠人都难以经常接触到沉香进行雕刻，在材质和造型的把握上，多数还是他们擅长的竹木雕、牙雕或其他雕刻形式的翻版，在创作时无法形成正确的沉香雕刻观。当今随着全球化的进程，实现了一定数量的优质沉香聚集在一定数量的沉香雕刻创作群体面前，有条件成就一个以沉香特色为本体的雕刻语言——真正意义上的沉香雕刻艺术。沉香雕刻从传统雕刻中慢慢走向独立的艺术支流中细化并升华，将沉香独有的美感与魅力发挥出来，形成一整套富有特点的沉香雕刻艺术。

沉香木雕技法多以圆雕、浮雕为主，沉香木木色深沉，质地较粗，不宜仔细雕琢，所以成品往往风格古朴凝重，与犀牛角制品有相似的效果。在某种意义上来讲，没有两件雕刻作品是相同的，因为每一件都是创作，沉香雕刻不仅需要传统木雕中坚实的雕刻技法，还要有传统美学和现代美学的理解和应用，是传

统精华在沉香木上的特有语言更加细化而产生的新的雕刻语言。那些造型凝练，刀法熟练流畅、清新明快的作品，往往很受青睐。当然沉香木有上品下品之分，雕刻家不能用固有的方法和技法来创作，而是依据材质的不同，依据材质的气质和本身性状来雕琢。因此沉香雕琢，它必须在一个雕刻家有足够的艺术修养和足够的能力下才能驾驭。

作为国内一种高档材质的艺术品，沉香木雕艺术品在探索的过程中形成了一种具有自己特有的鲜明的艺术风格，沉香木创作的美学原则是一门"奇"、"巧"结合的造型艺术，它在艺术创作的美学原则上与其他艺术有共同之处，又有它独有的特点。所谓共同之处，就是它具备了木雕、雕塑、石刻等艺术的表现形式，又吸收它们创作的长处，来补其短处。它们的不同之处，就在于沉香木雕刻是采用沉香木的自然形态，与天同创。因此，它在艺术创作上着重有四项原则：一是寻奇觅美，二是巧借天然，三是突出意趣，四是讲究构图。这四要素是沉香木雕创作的最基本的设想。

雕刻作为一门独立的艺术，是充分利用大自然中各种千姿百态的原料，经过人工顺应自然形态巧妙的雕琢加工，创造出具有天然形质美和人工雕艺美，"奇"、"巧"相结合的，散发出质朴泥土气息和具有深邃艺术内涵的造型艺术。根或枝只是一种材料，从原始的根料到根艺作品，总是通过剪截、雕刻或拼接三种方法加工制作而成，把天然的树根拣来充当完整作品的情况是极少的。艺术品创作是人的一种自觉的、有意识的、有目的的活动，非人工所创造的美，

于艺术范畴。雕刻艺术是作者根据根木的自然形态进行艺术构思，然后对其进行技艺加工，去粗存精，保留其生动形象的部分，并适当地作一些雕刻，更完美、更集中、更典型地保持了根木原始形态美的作品。根的天然形态是本，人工构思和处理是关键，雕刻又是人工处理的最佳手段。雕的含义既包括动用雕刻刀、凿，也包括锯、锉、斧、砂等的技艺加工，又包括艺术思维的精心琢磨。因此，掌握和运用雕刻的技法，为雕刻创作、生产服务，不仅能丰富根艺的表现手法，扩大雕刻的题材内容，提高作品的艺术性和思想性，并且对拓展根艺事业，提高经济效益也起到了很大作用。 现就有关根雕技艺的几方面要点，谈点个人粗浅看法。

1.选料构思：先有形式，后有内容；先有根料，后有构思，这是根雕艺术创作独特之处。它不同于其他姊妹艺术，如雕塑、木雕等往往是先构思设计，做泥稿，然后根据泥稿和题材内容需要去寻找合适的材料，同时可以复制出同一批量的作品。而根雕最大的特点是独一无二，一件就是一件，世界上不会有完全相同的两件根雕，因为每一件作品都是依据根料的自然形态、质地、色泽等确定题材内容，依形赋意的。因此，选材对根艺创作来说至关重要，一块好的根料是作品成功的一半。根无定形，有的人选料时往往会觉得可供使用的特别少。变废为宝、化腐朽为神奇，赋根木以生命，正是沉香木艺术家从中突出作品内涵、体现个性的精华所在。

2.作品构图：在评价沉香雕刻美术作品时，常常运用这样的评语：构图安定、意向豪放、变化多端等等。这多种多样的印象，不仅决定于题材和作品的内容，而且也来源于色调，木质纹理和配合，但更主要的是取决于作品的构图处理。雕刻美术的构图原理，就是从原料的自然形态中，寻找形式的内在因素，从内容到形式，从形式到内容，是一个反反复复地体现主题思想和内容的过程。作品《松下弈棋》就是用整块沉香木雕刻而成，利用该沉香木的原有姿态，即发挥运用对比的效果，作品的构图一旦形成强弱，粗细，大小等强烈的对比和韵律感时，构图雕刻松树，鹤骨松筋 ，刀斧痕迹历历可见，颇具中国画中的"斧劈皴"意，雕刻细致，尽显情趣。圆雕人物，各做姿态，正对弈棋局，尽显睿智与淡然。 此外，在构图时各种富有表现力的对比的结合，要通过节奏韵律表现出来。韵律是构图的基础，也是美感的基础。它在赋予作品艺术性的同时，也给了它诗意和音乐感，使构图更富有表现力。

"意趣具于笔先，则画成神足"，"后人刻意工巧，有物趣而乏天趣"。要获得意趣则须抓住神似美。在形态多变的各种根材面前，意趣既不能因袭和模仿，又不能率意触情，草草便得。清代画家石涛认为："人操此蒙养生活之权，焉能使用笔墨之下，一一尽其灵而足其神。"在深入生活、观察自然中领略到变化无穷的意趣。"意"是雕刻家的气质、感情、理想等精神世界的因素在创作中的体现；"趣"是面对根材的客观形象的反映。只有在作品中饱含着作者对根的自然美的深刻感受，才能赋予雕刻的艺术以浓厚的感情色彩，抒发与时代脉搏和人民群众的感情相联系的艺术情趣，创作出具有独特风格的作品来。

3.雕刻技法微妙精致。沉香木雕善用圆雕、透雕，细腻写实，把场景对象淋漓尽致表现出来。"绝活出神品，见工见艺"，正是沉香木雕作品的真实写照，其艺术生命蕴含着很多值得我们学习和研究的地方。在制作的工艺上，沉香木雕是全方位的精雕细刻，制作者可以完全改变木料的外观。但根雕不能如此，只能根据根材的自然形态进行少量的雕刻加工，全部的雕刻都是依附于自然形态的，只能因势而为，而不能横加裁剪；木雕作品的创作是立意为先，而根雕则是因材而立意。木雕作者一旦明确主题，便可大胆按个人意图趣味去雕刻，而不像根雕那样受材料形状的限制。根雕艺术，虽然也要刀砍斧劈，但最终还是要保持大量的根须、瘤疤或树纹、根皮等，才能体现出根气、根味和根韵，没有这种现象，就无所谓根雕艺术。而木雕艺术的创作，虽也讲究雕刻技法和工艺水准，但基本可以在相当规范的几何形材料上进行雕刻，不受材形的局限，操作运刀自如，完全可以发挥人的主观意志。沉香木雕很难用机器进行加工，必须依靠手工来完成，沉香木油脂走向的不确定性，雕刻的难度就越高，只能凭创作者手上的那把雕刻刀，时刻注意着油脂的走向，感受刀法产生的特殊韵味，赋予作品予生命力、魅力是其他材质的雕刻无法做到的。

沉香木雕就是以沉香木特色为本体，研究沉香本身的材质以及它所能承受和表现沉香木雕艺术的可能性，把沉香的所有的潜力激发出来，甚至找到其他材质所无法体现的艺术情趣，将沉香的美感和魅力通过艺术的手法表现出来。

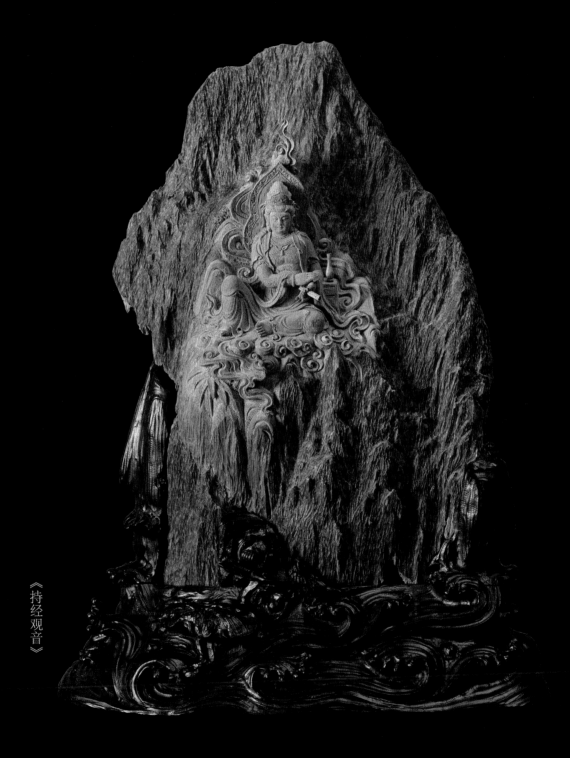

《持经观音》

秉承传统　至臻之境

——略谈莆田木雕艺术特色

一方水土养一方人。不同地域的风土人情、文化性格、生活情绪等孕育出各具一方风格的艺术特色。莆田木雕历史悠久，是传统工艺美术领域的一枝奇葩，是高度的艺术性和技术性的完美融合。"精微透雕"是莆田木雕的艺术特色，具有独特的地域风格。

千年传承，桃李芬芳。莆田木雕艺术以其悠久传统、独特风格、人才济济、佳作迭出名扬天下。它以其华丽矫捷的身姿，健笔凌云意纵横，在素有"海滨邹鲁"、"妈祖故乡"的莆田演绎了一曲传唱千年的颂歌。其中最负盛名的则是其"精微透雕"的艺术特点，精致细腻、古朴典雅、层次重叠，所刻画人物形态雕刻得须眉毕现、衣纹清晰、形神兼备，堪称一绝。

时光变换，沧海桑田。时光无情地将岁月痕迹洗刷殆净。然而，莆田木雕艺术"精微透雕"的特点却在每个时代艺术家的手中传承得愈发灿烂。唐代初期，莆田民间的寺庙中都已出现了简朴的木雕建筑装饰、佛像、佛经等，在这些作品上面出现了精致雕刻的痕迹。特别是宋末元初，艺人们所刻人物、花卉等题材的围屏、栏杆以及许多木雕古玩、乐器、家具等，均显现出精妙生动韵味，其中比较有代表性的则是木雕妈祖圣像——妈祖脸型圆润端庄，衣褶秀润挺拔，稳重中蕴含着亲切的气息，极富世俗人情味。明清是莆田木雕工艺发展的鼎盛时期，以细腻的圆雕和精致的透雕为代表的工艺已渐渐成熟，并被广泛应用于如寺庙等建筑的装饰。《考工记》中曰："天有时，

地有气，材有美，工有巧，合此四者，然后可以为良。"这是一种"崇法天地，天人合一"艺术设计理念。睿智的木雕艺术家巧妙地利用莆田地区盛产的龙眼木。龙眼木质地坚实，纹理细密，色泽柔和，特别是根部奇形怪状，虬根疤节，姿态万千。由于其坚硬的材质在精致雕刻的情况不易断裂，为雕刻之良材。木雕艺人们因材施艺，随形附类，利用龙眼木根部的曲折疤节的特点，雕成各类的人物、花草鸟兽等，大都呈现出造型生动稳重、层次重叠丰富、构图饱满富有生气的，散现出质朴、典雅、古色古香的特色，使成为精美的木雕工艺品。

"于细节处显精微，于宏观处现光华"，这就是"精微透雕"的显著特色。透雕是指在浮雕作品中，保留凸出的物像部分，而将背景部分进行局部或全部镂空。透雕有两种形式：钢线锯透雕和多层镂空透雕。而莆田闻名于世的"精微透雕"则是来源于后者。这种透雕方式多表示人物众多、场景复杂、景物丰富的作品，将工艺特色发挥到了一个极致的境界——细密处刀刀精致，宽敞处干净利落，无一处是废刀。莆田木雕艺术有着千年的文化沉淀，在莆仙民间肥沃的土壤中傲然绽放，惊艳之作层出不穷，民间杰出大师云集。他们所创作的木雕作品无论是嬉戏争斗的飞禽，还是蹿跳奔驰的走兽，都勾勒得疏密得当、栩栩如生、花鸟相间，画面动静相融；造型丰富，风格纷呈：或浓艳、或淡雅、或细腻、或华丽、或质朴、或写意、或写实，无不散发着奇异迷人

的光彩，繁茂枝叶缠绕间尽藏非凡意蕴，灵动间尽显雅致质朴之气。这些大自然创造的万物在大型木雕作品中往往是场景复杂、人物众多，雕刻手法上常做多层次的镂空透雕，精雕细刻，雕刻出的花鸟虫草生动自然，人物比例、神韵都很到位。特别是对于人物面部表情，刻画得细致入微，须发纤毫毕现，衣袂纹理轻盈飘逸。可谓是"绝活出神品，见工见艺"。

莆田木雕艺术是汇集民间艺术创作精华，将国画艺术的创作方法与木雕的工艺性相结合，因而具有很高的艺术水准、文化内涵和审美价值。而"精微透雕"，则是莆田木雕的一种艺术特色。以其"精、细、巧"著称，精是产品精美，细是雕工细腻，巧是布局巧妙，因而其工艺达到"工写相谐、收放有度，气韵生动、诗意盎然"的纯美境界。

"精微透雕"的雕刻技法即使是在小至方寸的面积上也能展现出场面宏大、人物众多、层次分明的构图特点，体现出深、浅、远、近的空间意蕴，一种秩序井然的结构美以及深层空间感就能瞬间跃然而上。莆田木雕画面能够如此饱满而丰富则是采用了国画艺术中"虚实对比"的构图方法，为木雕这一传统文化注入了新的活力。唐代李世民云："夫用兵，识虚实之势，则无不胜焉。"用对立表现统一，用一般演绎特殊。自觉运用"虚实相生"的基本逻辑来布局谋篇，灵活使用"量变向质变过度的往复"来指导创作过程，定会顺畅无阻，事半功倍。"虚实对比"的手法实际上就是国画中的"散点透视"的体现。现实世界中所有人的视觉只有一个焦点，在艺术创作中，作者为了将大量不同时空材料组织在内，必然要扩大

画幅尺度来涵盖最丰富内容，而内容衔接的有机性，则常用有无互融、虚实相生的技法来实现。

沉香木雕作品《妈祖》，采用精微透雕的手法雕镂了女神妈祖列队出游，民间百姓恭迎，前簇后拥，场面宏大。雕刻技法微乎其微，每个人物的举止动作截然不同，面部神情神韵毕现。人物表情能够达到如此精致、生动的境界则是采用了"开面"的方法。妈祖，又称天妃、天后、天上圣母、娘妈，是历代船工、海员、旅客、商人和渔民共同信奉的神祇，受到亿万民众的信仰和尊崇。一千多年前，她以娇小柔弱的身躯，以撼天地泣鬼神之举谱写一部可歌可泣、传颂千年的悲壮、凄美的妈祖传说。她造福乡里，惠及桑梓，泽被五湖四海！她的灵迹千百年来乘风破浪传遍五大洲、四大地。

精微透雕是莆田木雕艺术的一大特色，自古以来就被广泛地运用在木雕雕刻中，成为一道绚烂的风景线。作为新时代的艺术家，必须坚持着养精蓄锐、厚积薄发、秉承传统、至臻之境的艺术品格。文章至此，本人最想用著名的日本民艺之父、美学家柳宗悦先生的一段话来表达对代代雕刻艺人的崇敬之情："他们是勤奋劳作之躯……他们总是健康地迎送朝夕，在不起眼的地方，过着不做作的，乃至无心的朴素生活……"

浅析古今雕塑艺术之审美变迁

随着时代的发展和社会的变异,每个朝代都有着自己独特的审美标准,如原始社会的"纯朴美"、商周的"狞厉美"、秦汉的"豪壮美"、魏晋南北朝的"悲慨美"、唐朝的"雄浑美"'宋代的"清秀美"及明清的"精致美"等等。其并非艺术本身所决定,决定他们的归根结底仍然是现实生活。在不同时期的经济、政治、军事的社会氛围中,人们的心理情绪、艺术趣味和审美理想都有明显的差异。例如,中国汉朝时国力很强大,其雕塑展现的是一往无前不可阻挡的气势和力量;而魏晋南北朝时期,由于社会战乱频频,人民生活疾苦,其雕塑展现出的是对悲惨现实和苦痛牺牲的描述,以求得心灵的喘息和精神的慰籍;而唐朝时期由于国家经济的强盛,其雕塑展现出的是一种开放的,多元的文化,是以对天国的幸福的幻想,来取得心灵的满足和神的恩宠;到宋代,又由于世俗文化的发展和佛教的本土化,雕塑的人物形象又完完全全的表现出人性的生活韵律。这反映出我国的雕塑艺术,每个朝代都显现出其时代不同于其他时代的特征和审美价值。

中国雕塑艺术经历了原始社会的"纯朴美";商周的"狞厉美";秦汉的"豪壮美";魏晋南北朝的"悲慨美";唐朝的"雄浑美";宋代的"清秀美"及明清的"精致美"等一系列的发展过程。

原始社会的"古朴美"。原始社会是一个漫长的相对和平的时代,雕塑的主要用作陪葬品,或饮食器具。从其艺术风貌和审美意识中可使人清晰的感觉这里还没有沉重,有的是生动、活泼、纯朴和天真,是一派生气勃勃,健康成长的童年气派。例如:仰韶时期的陶器上的纹饰,许多都是由动物形象写实逐渐抽象化,符号化而来的,其中包含着对氏族子孙的长久不绝的祝福,或是对原始巫术礼仪及图腾图案的记载,它是人类"原生态"的艺术,没有章程,没有约束,表现出的是不可企及的人类艺术童年气派的美丽。

商周时期的"狞厉美"。中国商周时期的雕塑,远不再是仰韶文化中那些生动活泼写实的形象了,它们的题材和形象多是变了型的、风格化的、幻想的、可怖的动物形象,那是一个动辄杀戮千百万俘虏、奴隶的时代,社会中充满了无尽的战争和疾病,人在这里似乎毫无地位和力量,有地位的是神秘化的变形动物,它危吓、吞噬、压制、践踏着人的身心。但当时社会必须通过这种血与火的凶残,野蛮恐怖威力来开辟道路前进,其雕塑尽管非常粗野,甚至狞厉可怖,却保持着巨大的美学魅力,沉淀着深沉的历史力量。如:陕西出土的商代青铜面具,沉浸在一派神秘的气氛中,那神秘而恐怖近似狞笑的神情,让人毛骨悚然。由于奴隶社会中巫术的盛行,商周雕塑中,不乏用作祭祀的铜器,许多留在鼎器上的纹饰,亦有许多"原生态"的艺术和语言在里面,有一种原始的野性美。

秦汉时期的"豪壮美"。秦汉时期,是中国国力强盛和空前辉煌的大统一时期,秦始皇建阿房宫时可

以"弥山跨谷",汉武帝的军队亦可以驰骋于草原而"气吞万里"。其雕塑展是对世界的征服,是一种不可战胜的力量。如:武威出土的汉代的"马踏飞燕",有一种一往无前不可阻挡的气势,其构成了汉代艺术的美学风格。又如霍去病墓石马,其形极驯,腿部未雕空,故上部为整雕而下不为浮雕。后腿之一微提作休息状,马下由匈奴仰卧面目狰狞,须长耳大,手持长弓,欲起不能。其讲求的是气势,一种不加雕饰的动态美,其雕塑没有细节,没有修饰,没有个性的表达,也没有主观抒情,而重点突出的,是高度夸张的形体姿态,是异常简洁单纯的整体形象,是一种粗线条、促轮廓的整体形象以及其在飞扬流动中表现出力量、运动、气势。又如秦始皇兵马俑,它不华丽却单纯,无细部而洗练,用简单、重复、统一的形式造就了气势磅礴威武雄壮的军队。

魏晋南北朝时期的"悲慨美"。中国魏晋南北朝时期是社会大动荡时期,各地战乱连年不断,社会的不平等和经济的剥削使得大众处于悲惨的生活。民众多有出家,假托佛门,以图幸免徭役之苦。这时中国的雕刻艺术受印度佛教的影响很大,在中国内地众多石窟中,雕塑的题材也多是印度传来的饲虎,贸鸽。其雕塑是对悲惨现实和苦痛牺牲的描述,是对苦难的哀悼,含有一种人类原始的虔诚的宗教感情。如:菩萨、佛的面容都予以人以沉静而神秘的感受,即时飞舞翱翔的飞天,也莫不如此。正是这种肃穆、沉静和神秘,让人觉得余味无穷。另外,北魏初期是我国佛像雕塑的草创期,我国固有的雕刻艺术,受佛教艺术影响后,有了飞速的进步,自平面变为立题,有形似

进而为写实,其线条自古拙变而为圆熟。北魏的雕像的最大特点是创造了"平刀衣纹",其刻法大多刀锋之下,使每个重叠出成为高低不同的平面,其断面呈阶梯形衣纹。这种刀法刚劲,线条流畅,刻画出的衣褶简洁,韵味深厚。至北齐、北周,其雕塑的手法逐渐纯熟,佛像轮廓整一,面貌较圆,形态消瘦而有神,颧骨突出而棱角分明,其线条简练,有韵致且妖娆而不轻浮。其手法由程式化的线形渐入立体的物体表形法,坐像间用横向褶纹,身躯直立如圆柱体。直至隋代雕像,虽增加了新型的装饰,但身躯总轮廓仍略显圆柱体。南北朝雕塑的造型风格是南瘦北肥,为南北人种体格特征所决定,这种差异贯穿了中国雕塑史。北方造型如同《诗经》中的美女硕人,以体格硕大肥壮取胜,南方造型如同《楚辞》中的细腰美女,以腰肢苗条见长。

唐朝的"雄浑美"。唐朝时期,长期的动乱的局面结束了,社会的矛盾得以缓和,人民暂时得以休养生息,社会生产力得以恢复,到盛唐时呈现出了繁荣富足的现象。由于人民现实生活的满足,对佛教信仰表面上虽仍维持着或者更高涨,实际上是一种风俗习惯,而不是像南北朝时唐佛神像阿难那样以之为精神的寄托。如以唐代绘画或非宗教的雕刻面貌对照着看,便可找出它们的共同特征:五官比较集中,丰腮、短而厚的嘴唇,饱满的下巴,初月形的眉毛,外角微向上弯的眼睛,圆而近方的脸型,因照顾到了透视时而产生的误差或唐朝以肥为美的审美视角,其通常是把头部、胸部以上适当的加人,脖颈加粗。从以上可以断定当时的艺术家是以何等热爱和平生活的

思想，寻找出了这当时人民所公认的典型特征。如果认为南北朝佛像穿着丝织的薄纱，那么唐代的佛像已改为穿绸缎了。这质量感是以圆润的刀法所表现出的，同时也注意到了全体的比例和饱满的肌肉，以极其精美纯熟的手法，创造出了当时人们心目中的典型形象。如佛是庄严慈悲端坐的，侍立菩萨是和蔼可亲、曲身而立的，供养菩萨表现了虔诚恭敬，金刚力士则尽力表现他的肌肉坚强。唐朝时期，由于中国在经济、政治、军事上的强大，其雕塑艺术亦展现的是民族的大融合，是一种开放的国风和多元的文化，一些各式各样的异国人也都成了当时的雕塑的题材。如：这时的文殊菩萨座下都有狮，其前有獠蛮，后有拂林，都是唐代以后有坐骑的马夫侍卫。据《旧唐书·西域记》记，开元七年，东罗马国王遣吐火罗大首领来长安献狮子，拂林就是对当时东罗马驯兽师的称呼，一直延续到后世。早期拂林多为唐代西域胡人形象，浓须、深目、高鼻、胡服胡帽，后来逐渐中国化。"獠蛮"，具书《北史》记载是在西南方一种名为獠的蛮人(南方民族统称为蛮)，也有人考证是来自东南亚或非洲的叫昆仑奴的奴隶，自汉至唐南越林邑等处经常向中国皇帝献象，"獠蛮"就是随来的象奴形象，早期都是卷发深目、翻鼻短身、黑肤裸体。后来则改穿汉服，但仍袒胸而貌则保持原形。

宋代的"清秀美"。北宋的雕塑作品大体上继承唐末的风格，而气韵则远不及盛唐，缺乏生气，不能成熟的表达出质量的感觉，但用传统的熟练的方法忠实地做出了当时的服装。如果说唐代是官僚贵族的文化，展现的是富丽堂皇的气势，宋代则是士大夫平民的文化，抒发的是优雅、清淡、细腻的情怀。这时，那种唐代的圆的脸型以不为人们所爱好，长圆的脸型已成为这是的典型。塑像做了摆脱图案性的大胆的尝试，完完全全的表现出人性的生活韵律，像我们在生活中时曾相识的人，许多优美俊俏的菩萨形象都取材于真实的人间妇女，许多的观音像都面容柔嫩、眼角微斜、秀丽妩媚、文弱动人。由于文化的普及和整个社会民众素质的提高，北宋的雕塑艺术走出了宗教迷雾与贵族殿堂，向着平民化和普及化发展。

明清时期的"精致美"。明朝的雕塑是力求复原的，是在没落过程中极力挣扎的时代，它在极力模仿盛唐的作品，并且企图找到一个一定的法则或程式，其结果是程式化的规矩严谨、纤弱细巧的作品。总是不能得到很高的气韵，缺乏内在的力量，使人感觉到只是一些制作精细的偶像而异。这一努力的结果可以说是古代的回光返照了。另外，由于中国戏曲等民间文娱活动的盛行，许多雕塑戴上了戏台上的服装、假面、假须，这些雕塑只能是给人以泥胎木偶的感觉。更其次的则是一些儿童玩具的形态，大概与民间的一些迷信活动有关。清代雕塑中还有许多的工艺品，如玉器、骨牙雕品是极精致的仿古品，其繁琐的程度让人眼花缭乱。至此，我国雕塑的传统美也不复存在了。

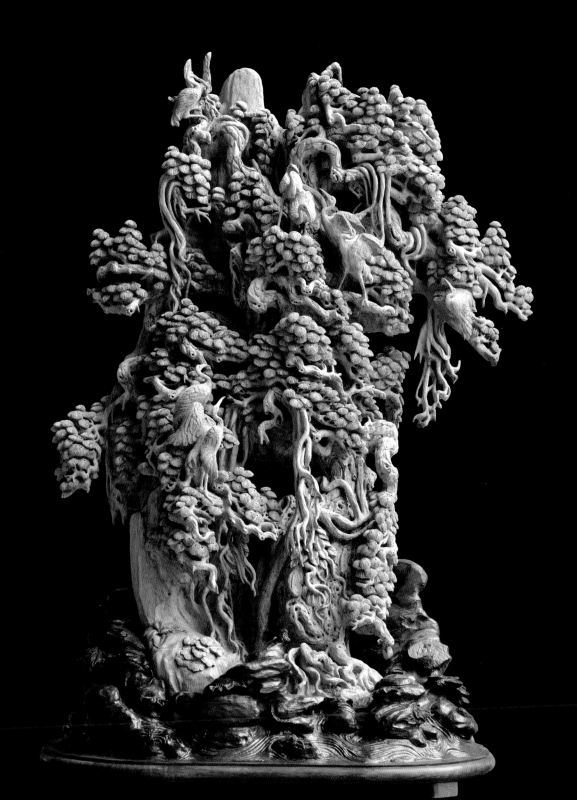

黄杨木的色彩和造型魅力

文/ 邹开森

自古以来，人们就发现了木头有着特别温和、美丽以及纯朴的品质。我们的先民们就地取材，因材施艺，创造出了许多精美的木雕艺术品。其中，黄杨木就其独特的木色纹理、材质气息深受艺术家的喜爱。

黄杨木，常绿乔木，分布于热带和亚热带地区。生长非常缓慢，每年大约生长3厘米，故难有大料。《本草纲目》如此记载："黄杨性难长，俗话说岁长一寸，遇闰则退，故称千年矮。"清代李渔称其有君子之风，喻为"木中君子"，在他所著的《闲情偶寄》说道："黄杨每岁一寸，不溢分毫，至闰年反缩一寸，是天限之命也。"古人很器重黄杨木，采伐黄杨木有严格的规定，如《西阳杂俎》云："世重黄杨木以其无火也。用水试之，沉则无火。凡取此木，必以阴晦夜无一星，伐之则不裂。"

一、木质之美的特性

色彩鲜明：黄杨木色泽均匀悦目，呈现淡黄色，如"腊梅花"，老则为浅绿色，生有斑纹状之线，木头在存放过程中会自然变色，色泽会一年年逐渐变深，古朴美观、别具特色。有经验的艺术家根据色泽深浅和包浆就可以大致判断出黄杨木作品的年代。

材质纹理：黄杨木因生长缓慢，故木质纹理细腻，无棕眼，通直，质地坚硬，细致有光泽。它生长轮不明显，木纹如象牙，容易受刀，是雕刻的极好原料。

气味清淡：黄杨木的香气很轻，很淡，雅致而不俗艳，是那种完全可以用清香来形容的味道，并且可以驱蚊。另外，黄杨木还有杀菌和消炎止血的功效。在黄杨木生长地的山民，就有采黄杨叶用作止血药和用黄杨树枝来驱蚊蝇的习惯。

二、机缘巧合的遇见

据传，黄杨木雕是清末一个名叫叶承荣的放牛娃发明的。叶承荣是浙江乐清县人。一天，他在村头的一座庙里玩耍，看到庙内有一个老人正在塑佛像，他一下子被老人的技艺所吸引。他索性跑出庙外，将牛拴在树上，挖来一块很有粘黏性的泥巴，坐在庙口，偷偷地学堆塑。老人是当地一位很有名气的民间艺人，看到叶承荣聪明好学，就将他收为徒弟，教他圆塑、泥塑、上彩、贴金及浮雕等几种技艺。他进步很快，一年后就掌握了这些技艺。一天，叶承荣在乐清县宝台山紫霞观塑佛像，观中道人折来一根黄杨木，请他用黄杨木雕一支如意发簪。在雕刻过程中，叶承荣发现了黄杨木木质坚韧、纹理细腻、色彩光泽均为其他木质所不及，是用于雕刻的好材料。从此，他开始用黄杨木雕刻作品。就这样，我国民间艺术园地中的黄杨木雕诞生了。叶承荣于清道光二十年（1840年）前后所作太上老君像，是近代温州黄杨木雕的第一件传世作品。以后，叶家此艺代代相传。

三、黄杨木雕的渊源

温州黄杨木雕创始于宋、元，流行与明、清。受

民族历史文化的深远影响，特别是受到民间文化的直接浸熏，几百年来黄杨木雕多呈现中国民间神话传说中的人物、神、佛形象为题材。元代的黄杨木雕作品，人物造型生动传神，呈现出豪放、古拙、苍劲和浑朴的写实风格；而明代的黄杨木雕在继承元代的基础上突出了写实自然、简洁和粗犷大气，造型更加严谨，追求精美细致；清代是黄杨木雕的繁荣时期，这时开始了强调艺术造型与写实相结合。清中期清内庭造办处领衔创作出一批人物造型逼真、神韵自如，富有文化气息的艺术精品。清末，民间的黄杨木雕名师们也佳作迭出，以精细见长的优美的工艺欣赏品，供人们案头摆设。近代作品受清末文人画的造型风格和线条影响，具有刀法纯朴圆润、细密流畅，刻画人物形神兼备，结构虚实相间和诗情画意的特色。其中乐清的黄杨木雕最为有名，门类最为齐全，在秉承传统、保持黄杨木雕的原有风格和神韵的基础上，大胆突破，推陈出新，已由"单体雕"发展到"拼雕"、"群雕"，由普通"圆雕"发展到"劈雕"、"根雕"，技艺史趋精湛，作品更臻完美。

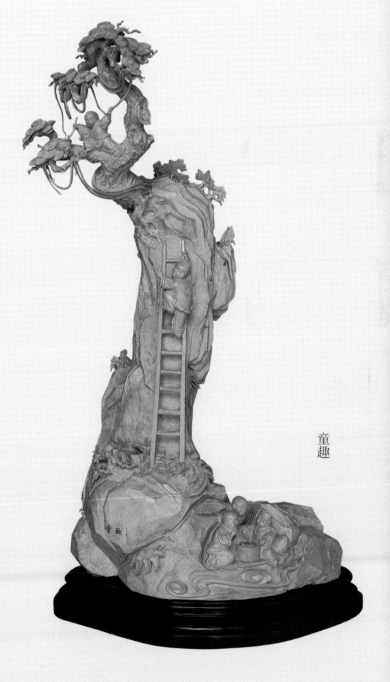

童趣

四、木雕情怀的演绎

木雕是艺术家巧妙构思、内涵深刻、反映审美观和艺术技巧的作品，是艺术家心灵手巧的产物，而且也是装饰、装潢、美化环境、陶冶情操的艺术品，具有极高的观赏价值和收藏价值。

莆田历史悠久，文化底蕴浓厚，宗教古迹众多，拥有着丰富多彩、独具地方特色的民俗文化，为艺人提供了丰富的创作题材。佛教题材的作品纷繁复杂，期间观世音题材深受人们的喜好。"家家弥陀佛、户户观世音"，慈悲即观音，在中国妇孺皆知。我在创作《持书观音》时，充分利用黄杨木雕的特性和长处，运用刻、凿、雕、镂、打磨诸种工艺，来展现观音手持经书怡然自得的气态神韵；一种完全贴近平民化的无拘坐姿，更拉近了观赏者与观音的距离；脸上纯洁无邪的微笑与若有所悟地会心，呈现出菩萨特有的慈悲；其微合的眼帘，令信男善女们难以洞察隐藏于内的一双慧眼是多么的深邃明亮，既显出华夏女性的柔美多姿的风韵，又不失观音菩萨的沉稳与庄严。

　　相比之下，《童趣》就是另外一种风格。《童趣》展现了五个顽童在嬉戏玩耍的情景。在构思这个作品的时候，我非常注意细节的趣味性，并反复研究人物的心理状态和动作的可能性，运用了写实的手法雕刻。树下三顽童簇拥在一起窃窃私语，仿佛密谋着什么好玩的事情；楼梯上的孩子，一脸淡定地往高处爬，还真有着"初生牛犊不怕虎"的霸气；而树上的孩子一手扯着树枝，一手调皮地用树枝去挑动鸟窝。整个场景利用了黄杨木随和的色彩、细腻的木质纹理，让稚气的童真倍感亲近。

　　长期以来，黄杨木都是雕凿琢刻的好材料。黄杨木珍贵雅致，艺术家们要理解木材、珍惜木材，因材施艺，让每一块木材都展现出本质的纯朴、艺术家的审美和时代的气息，让艺术来源于生活，而高于生活。

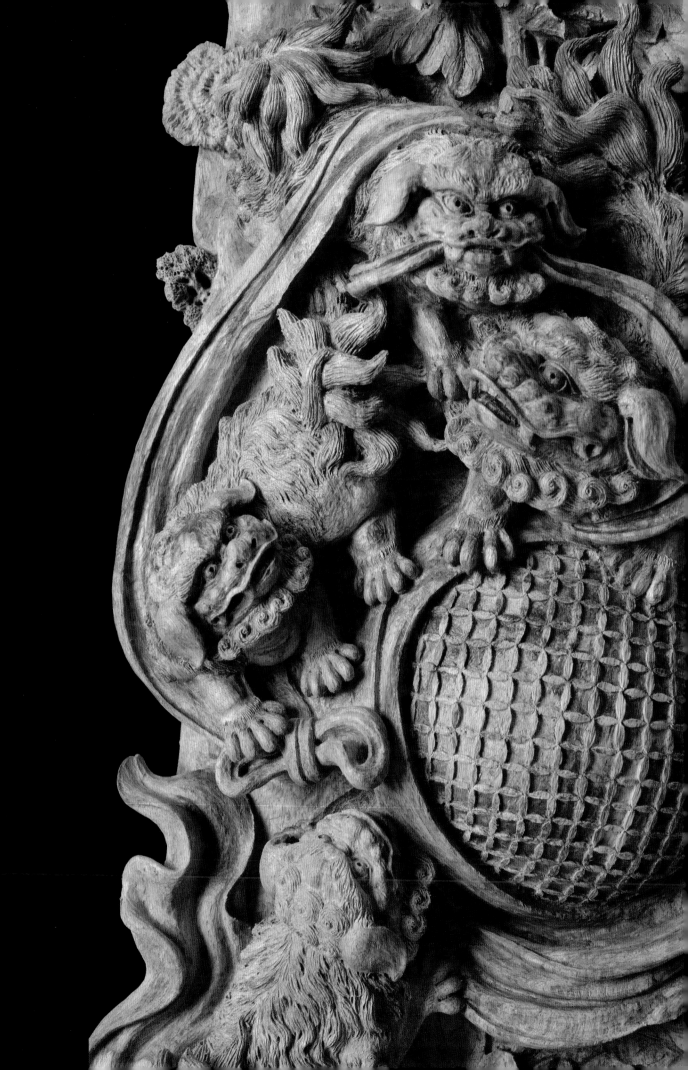

精品鉴赏

JINGPINJIANSHANG

参轮可使自转　木雕犹能独飞

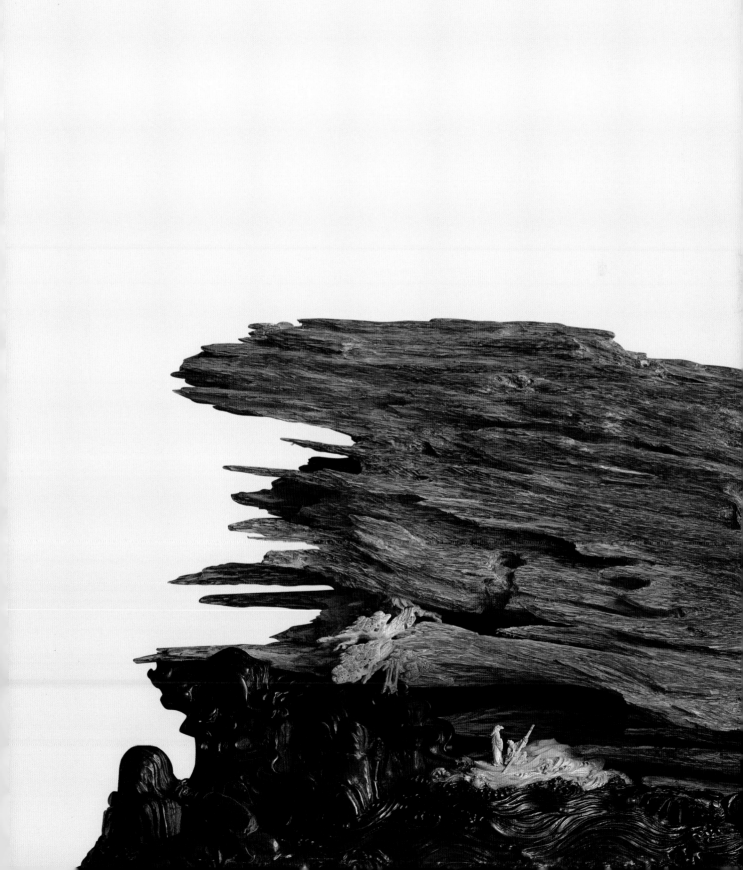

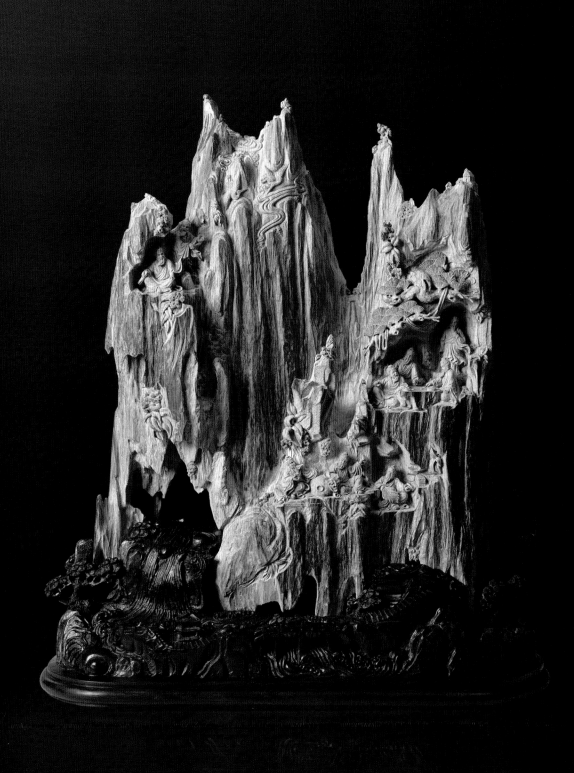

《香山九老》

『香山九老会』，至今人称颂，百世永流芳。所谓『九老』指『香山九老』。唐朝诗人白居易曾在故居香山(今河南洛阳龙门山之东)，与胡杲、吉旼、刘贞、郑据、卢贞、张浑及李元爽、禅僧如满八位耆老集结『九老会』。这志趣相投的九位老人，退身隐居，远离世俗，忘情山水，耽于清淡。

『九老』神态各异，刻画精微：他们或吟诗赏画、或切磋棋艺、或高谈阔论，作品依木就形，瑞松摇曳，梅花绽放，祥鹤唳鸣，环境清幽淡远，实为人间的『桃源仙境』，作者雕工卓越，堪称佳品。

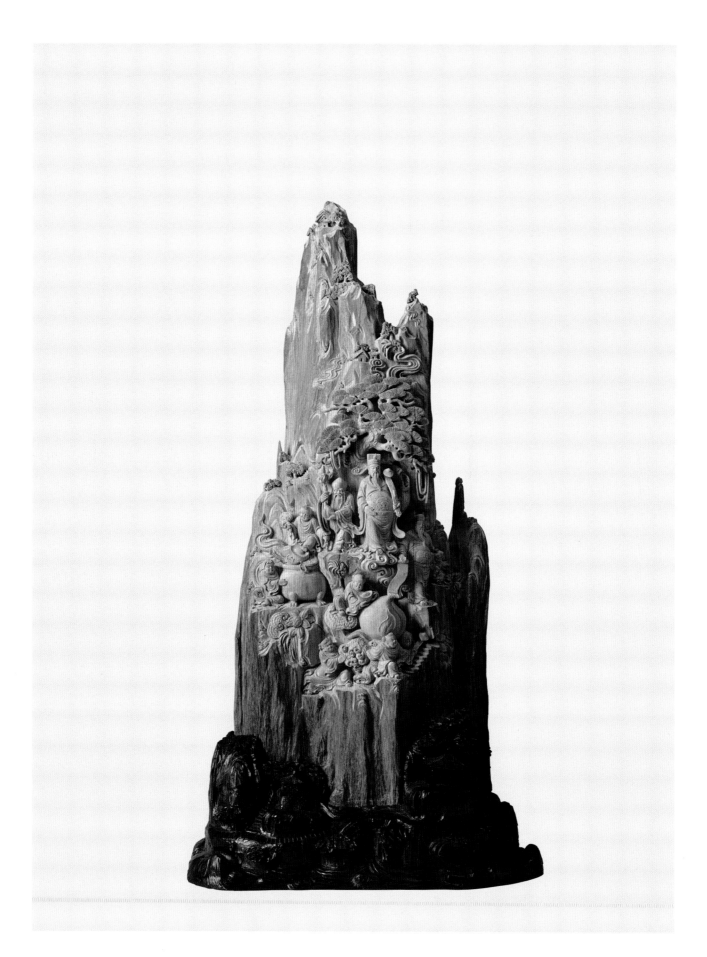

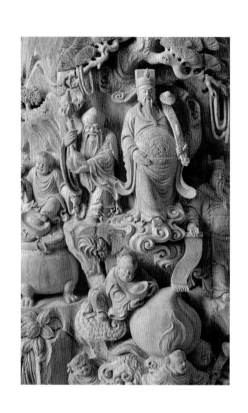

《福禄寿》

　　福、禄、寿在民间流传为天上三吉星。福，怀抱婴儿表示五福临门；禄，手执如意寓意高官厚禄；寿，手捧寿桃意为长命百岁。民间喜欢把福、禄、寿三星作为生活中象征幸福、吉利、长寿的祝愿。整个作品手法细腻，线条流畅，表情生动，形象传神，变换任何角度欣赏，均逼真而完美，堪称沉香雕像的艺术杰作。

《对弈》

作品整体气势恢宏，雕工精腻，浑然天成，此乃艺术精品。两老者于松下切磋棋艺，闲情雅致，可见一斑。远处峰峦叠障，近处静幽小道，松树间霞云缭绕，盘根错节，竹树凭栏。作品整体设计的非常饱满，也体现出创作者高超的技艺。

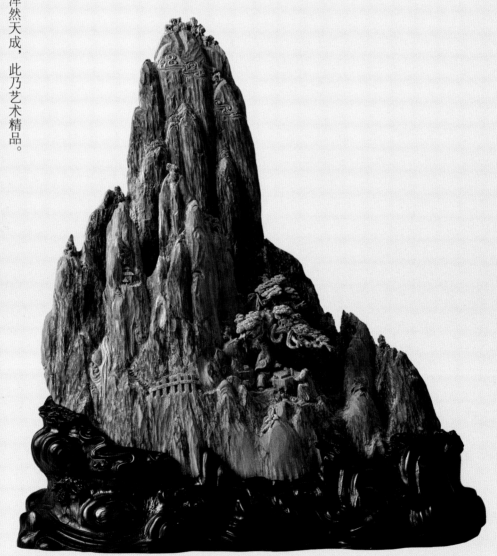

94

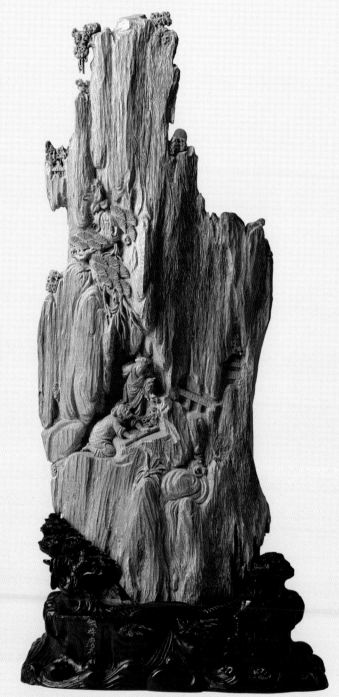

《铁杵磨针》

作品缘于名言『只要功夫深，铁杵磨成针』，作者善于把故事呈现在一个画面上，有条不紊地联系起来；既照顾到叙事的明了完整，又照顾到造型的单纯概括；既能给人以一目了然的印象，又经得起仔细玩味赏品。作品依木就形，整座雕像手法细腻，形象传神，逼真完美，堪称沉香雕像的艺术杰作。

《传经观音》

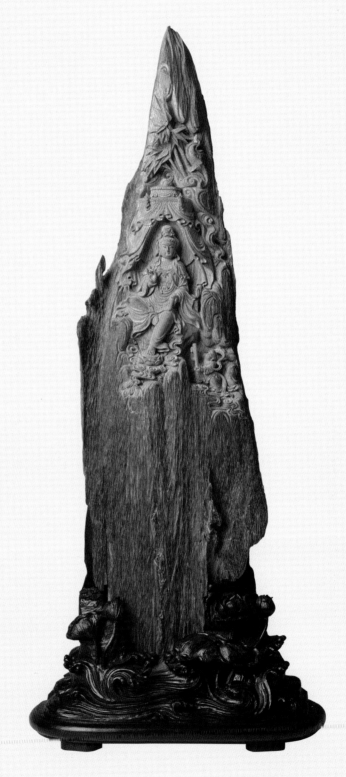

观音左脚轻踏荷叶，右腿曲蹲，左手拿着卷经，面容祥和地向座下弟子传经，作品突现了观音流畅的线条和优美的身段。作品既遵照了佛教的印相之规，又蕴含了作者特有的思想情感和丰富的想像力、创造力，造诣之深为今人称叹！作品选用上好沉香木雕制而成，木料散发淡雅清香！作品造型优雅自然，线条简洁到位，开脸优美生动，整体给人清新自然、安静祥和之感！

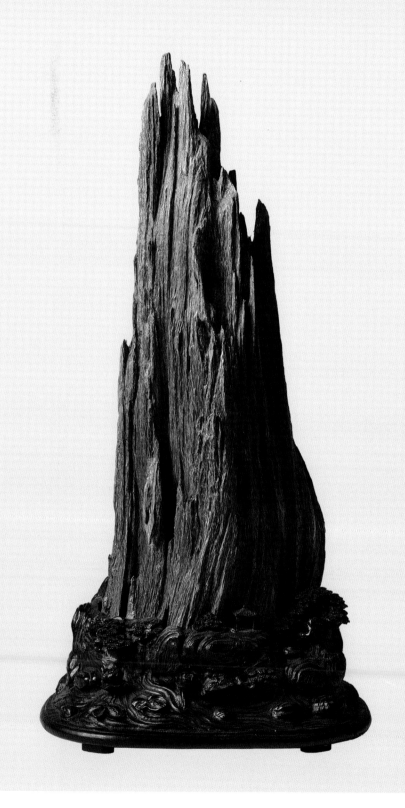

《天然沉香》

这一块天然沉香，没有任何雕琢，它让我们看到最为原始而又美丽的东西，是自然风化的结晶。它是那样的朴实、自然，让人想起那句名诗：「清水出芙蓉，天然去雕饰」。

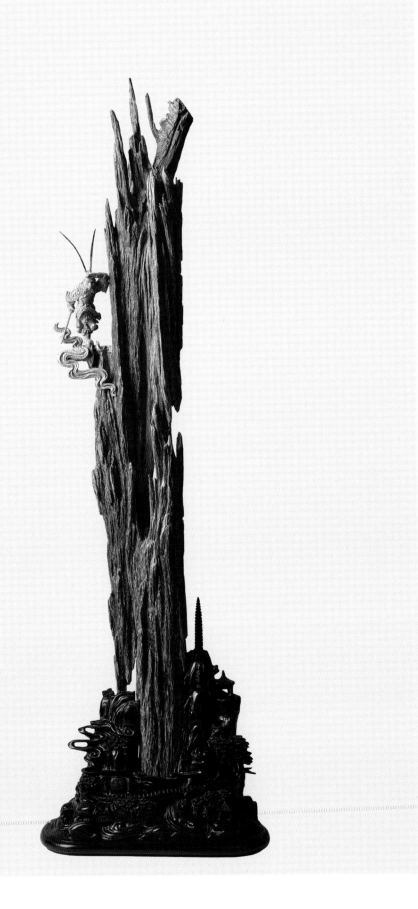

《平步青云》

作品因材施艺，结构简洁大气，悟空凌空而跃，腾云驾雾，造型独特，寓意深刻！

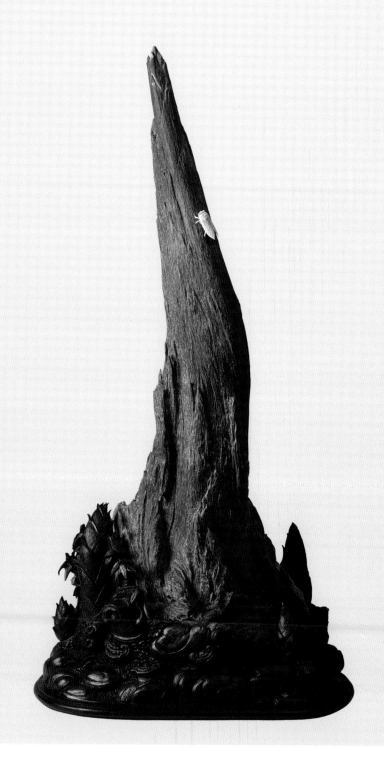

《节节高升》

　　天然沉香竹笋，是独一无二的稀世珍宝，古人对竹笋的青春活力勃勃生机真实写照，立根源在破岩中，破土而出，直指云天，一鸣惊人。

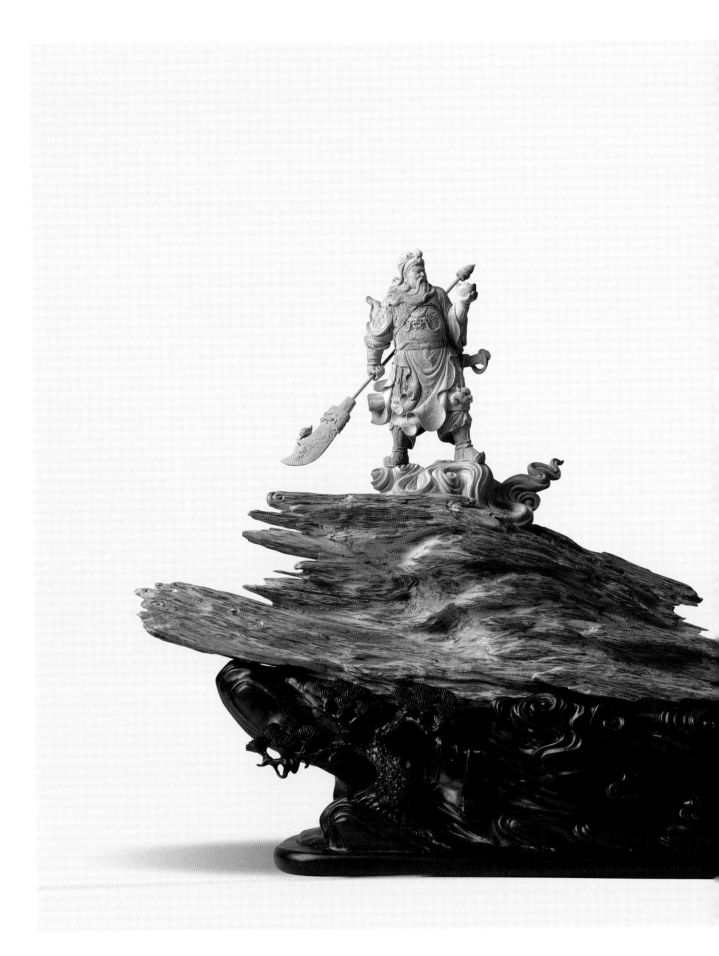

《信义千金》

「仁、义、礼、智、信」是古代上至帝王将相，下至劳苦大众处世之蓝本，而英雄关羽却是坚守『信义』的忠实信徒。此作品在结构上以现代人体的比例，在手法上以翔实的手法展现一代英雄——关羽。重点突出大义凛然，信义千金的人物性格。

《普渡云游观音》

观世音菩萨是佛教中救苦救难的大悲菩萨，世人相信，处于水火刀兵之灾中的众生，只要虔诚称诵观世音菩萨圣号，就能免除灾难，带来平安和如意。此尊普渡云游观音造像端庄肃穆，神态慈悲祥和，面相妙丽俊美，面带微笑俯瞰世间，右手托净水瓶，侧坐于祥云之端，「一念心清净，莲花处处开」，普渡观音造像是净化心灵的艺术精品。

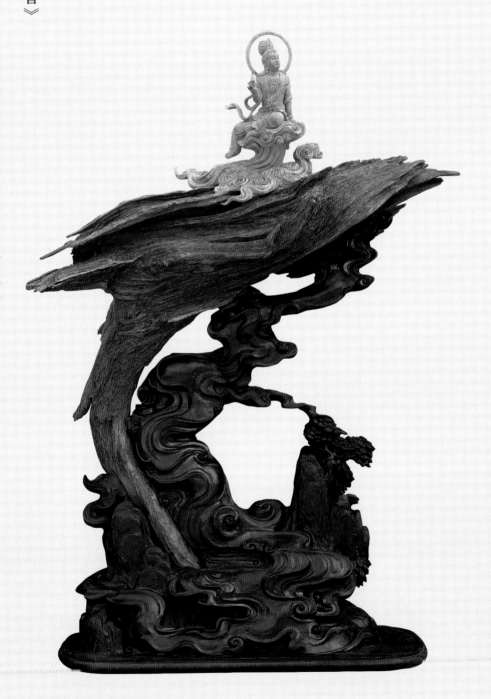

102

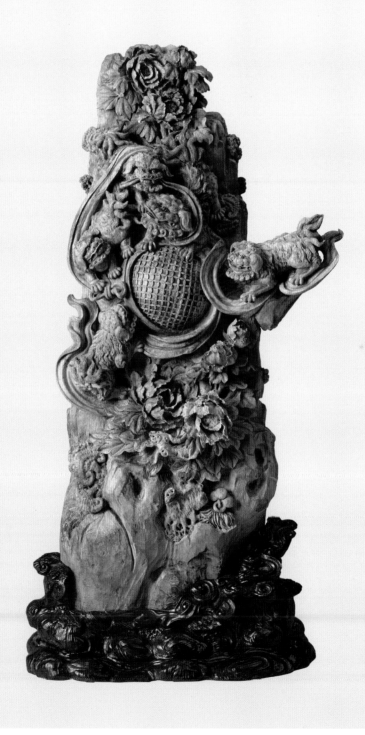

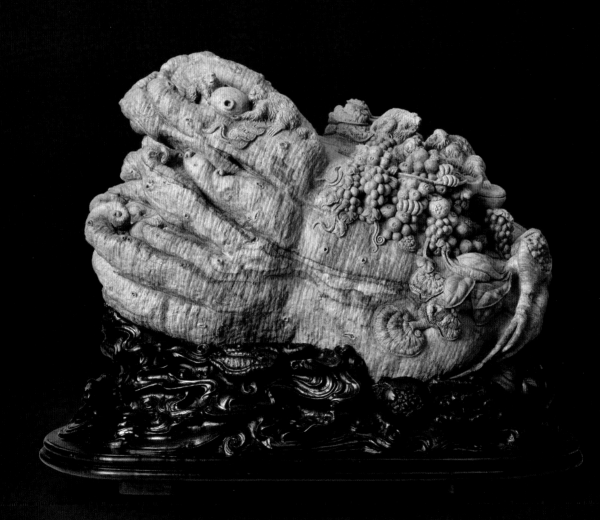

《侯门多福寿》

　　作品利用一个大佛手，上有寿桃、香蕉等果品，琳琅满目，群猴戏耍，结构有疏有密，有大有小，使整件作品的型制十分饱满，而雕刻刀法尤其富有表现力，雕刻的群猴动势表情各异，画面温馨热闹，充满情趣。

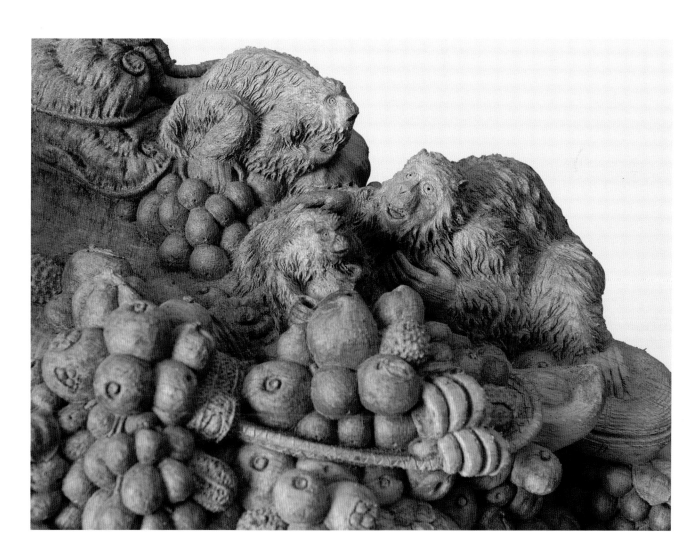

《松下弈棋》

十日一水五日山，王侯妙笔无荆关。

山如苍龙腾入霄汉表，水似白虹泻出溪潭间。

长松直下有巨石，风雨剥落莓苔斑。

两翁圣弈盘礴坐其上，笑语自若终日无愁颜。

饥来岂待事烟火，瑶草紫芝俱可餐。

不知何年修习到此地，知的神仙境界无人寰。

我今读书三十载，抗尘走俗犹未闲。

问翁不语觉心自恚，高风逸韵邈无终难攀。

安得翁能事神异，授以九转入炉丹。

图中之景果然真有否？便欲御风一去何须还。

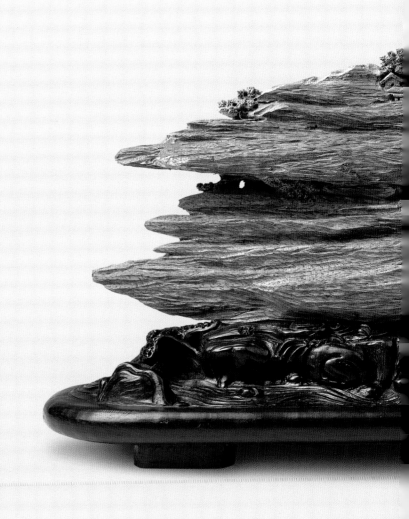

106

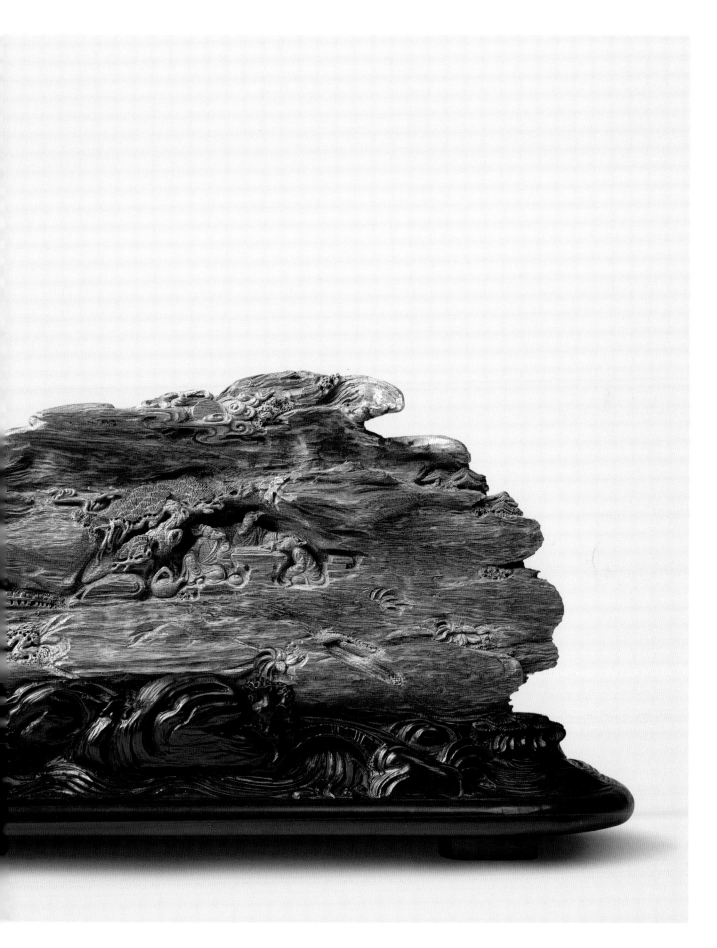

《指日高升》

作者大胆采用深浅浮雕等技法施艺，雕琢远处陡峭的山峦、亭台楼阁时隐时现。高大遒劲的松树下，一群身穿素色宽袍的人，谈笑风生，神态怡然，悠闲自得。此作品雕工细腻，画面自然、布局合理，层次分明。整个构图生动活泼、清晰、和谐，淋漓酣畅间幻化出幽远的意境。平添一片祥瑞的世外桃源之象。作品寓意指日高升，即前途光明，不久将加官进爵，荣升高位之意。整件作品设计绝妙，工艺精湛，寓意美好，不失为一件值得珍藏的佳品。

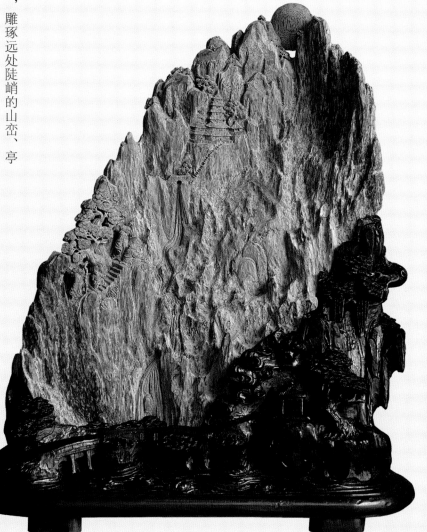

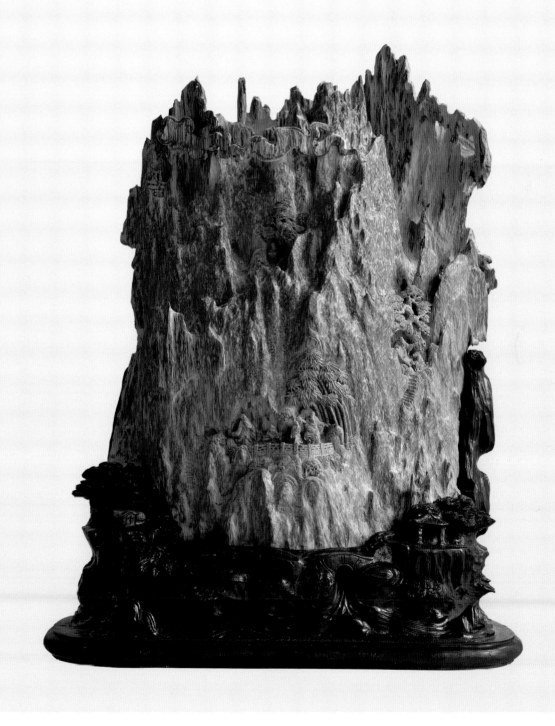

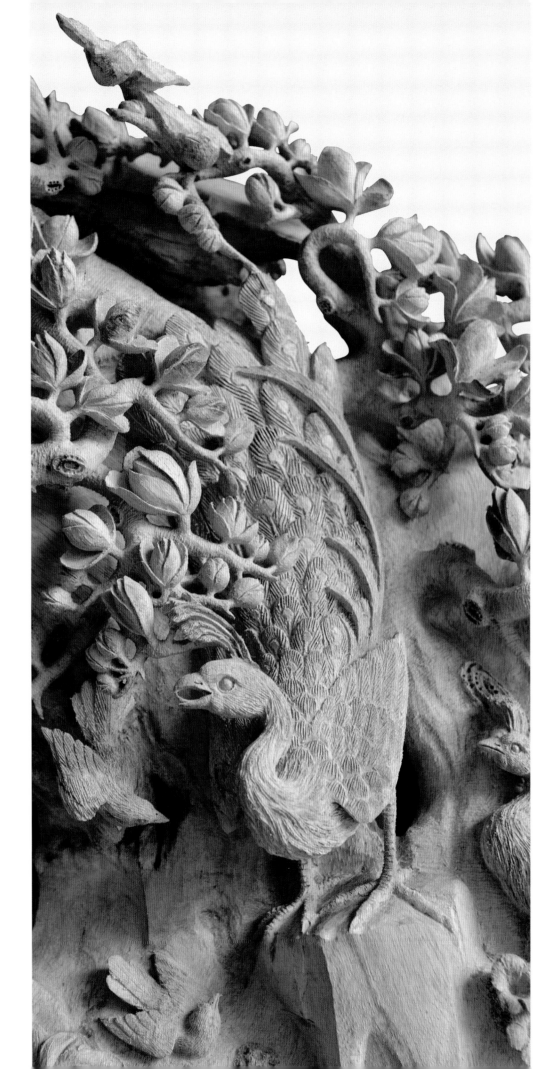

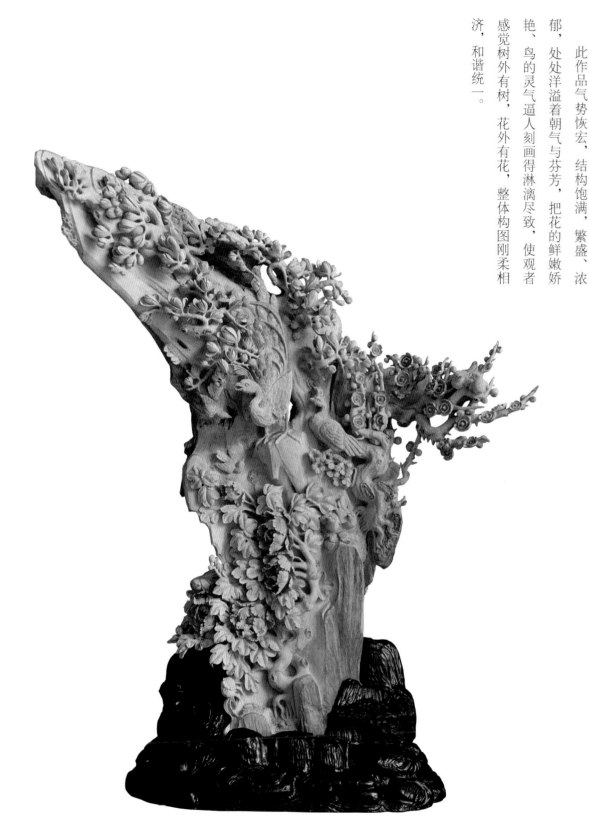

《群芳争艳》

此作品气势恢宏，结构饱满，繁盛、浓郁，处处洋溢着朝气与芬芳，把花的鲜嫩娇艳、鸟的灵气逼人刻画得淋漓尽致，使观者感觉树外有树，花外有花，整体构图刚柔相济，和谐统一。

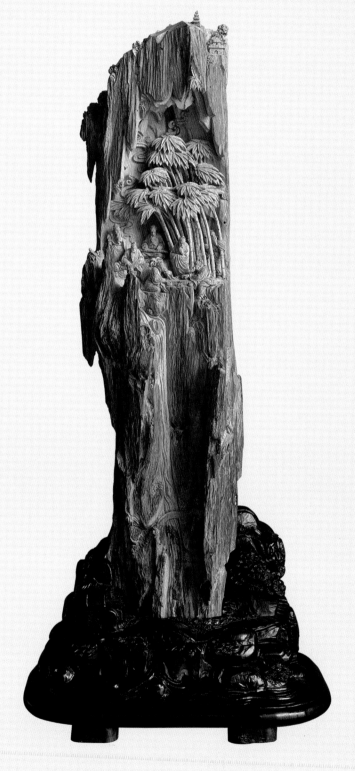

《竹林七贤》

「竹林七贤」是指三国魏时七位名人嵇康、阮籍、山涛、向秀、刘伶、阮咸、王戎的合称，七人是当时玄学的代表人物，他们常集于山阳(今河南修武)竹林之下，酣歌纵酒，肆意酣畅，故世『称竹林七贤』。

作品选用上好沉香木，采用高浮雕手法，雕工细腻，浑然天成，此乃艺术精品。他们在竹林之下或抚琴竞艺，或切磋棋艺，或题诗作画……茂林修竹，刻画十分细腻。松树间霞云缭绕，山石突兀，远山眺望隐约可见。作品整体设计得非常饱满，也体现出创作者高超的技艺。

112

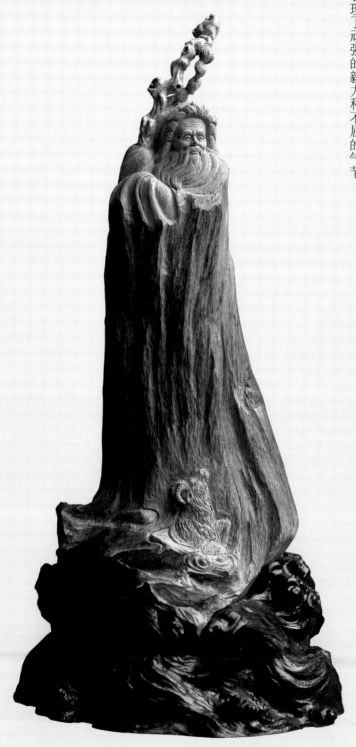

《苏武牧羊》

苏武，中国西汉大臣。（前140—前60)字子卿，汉族，杜陵（今陕西西安东南）人。武帝时为郎。天汉元年（前100年）奉命以中郎将持节出使匈奴，被扣留。。匈奴单于为了逼迫苏武投降，开始时将他幽禁在大窖中，苏武饥渴难忍，就吃雪和旃毛为生，但绝不投降。单于又把他发配到北海，苏武更是不为所动，依旧手持汉朝符节，牧羊为生，表现了顽强的毅力和不屈的气节。

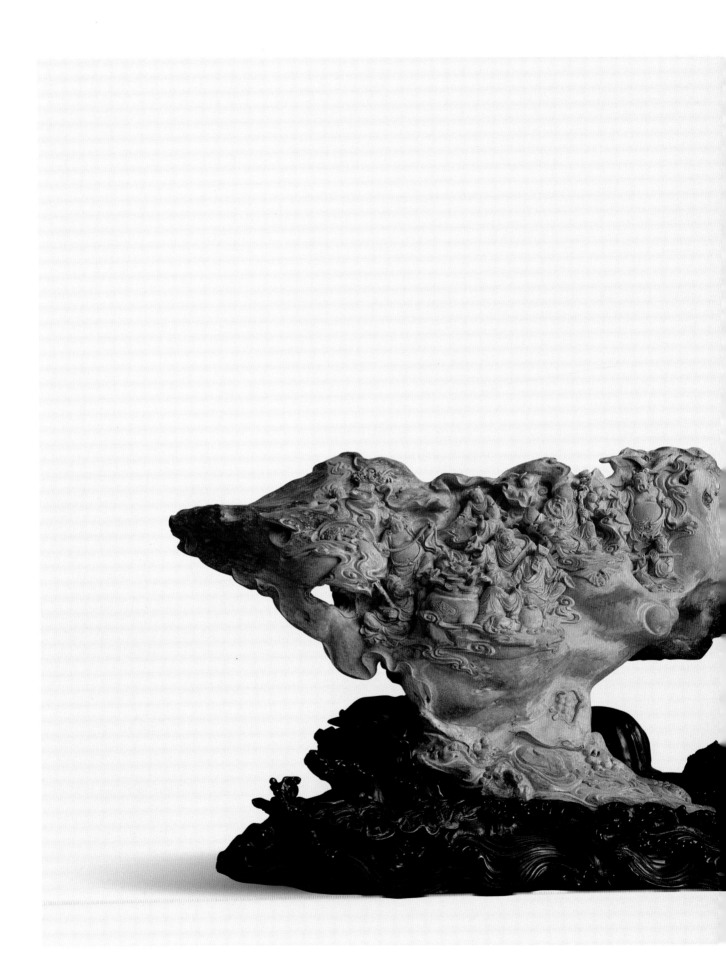

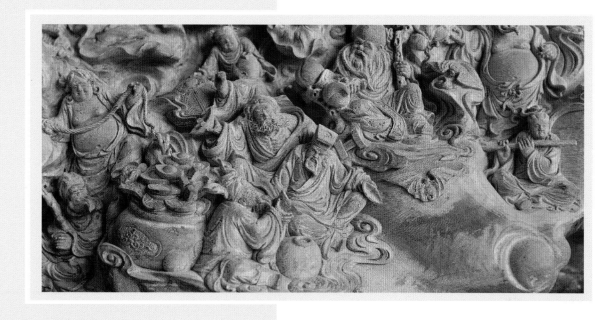

《群仙祝寿》

作者依形施艺，雕刻「群仙祝寿图」，众仙神态各异，山形峻峭，松柏道劲，亭台俨然，浪花翻卷。此件山子雕工繁简有致，构图清晰明朗，层次分明，气势宏大，展现作者高超的雕刻技艺。

《举杯邀明月》

花间一壶酒，独酌无相亲。举杯邀明月，对影成三人。

月既不解饮，影徒随我身。暂伴月将影，行乐须及春。

我歌月徘徊，我舞影零乱。醒时同交欢，醉后各分散。

永结无情游，相期邈云汉。（李白《月下独酌》）

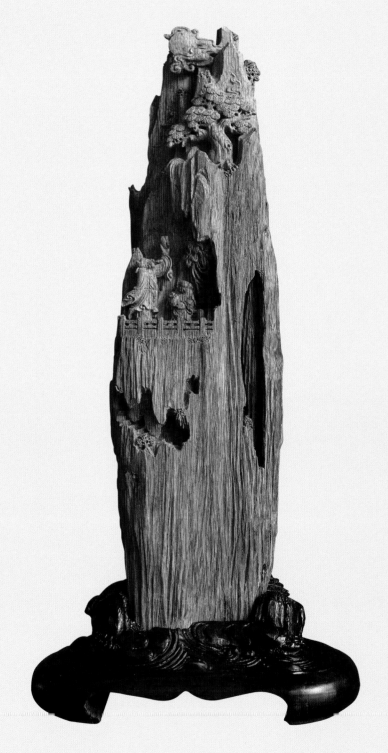

116

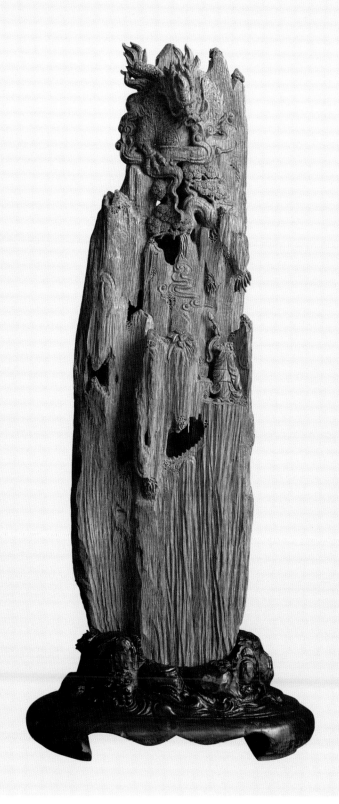

《画龙点睛》

腾空墙壁，神韵逼真。张牙舞爪，惊叹不已。

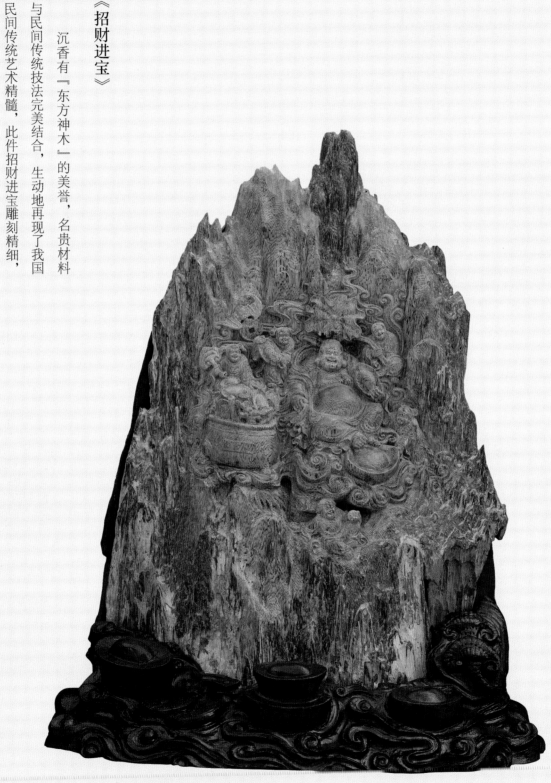

《招财进宝》

沉香有『东方神木』的美誉，名贵材料与民间传统技法完美结合，生动地再现了我国民间传统艺术精髓，此件招财进宝雕刻精细，具有极高收藏价值。

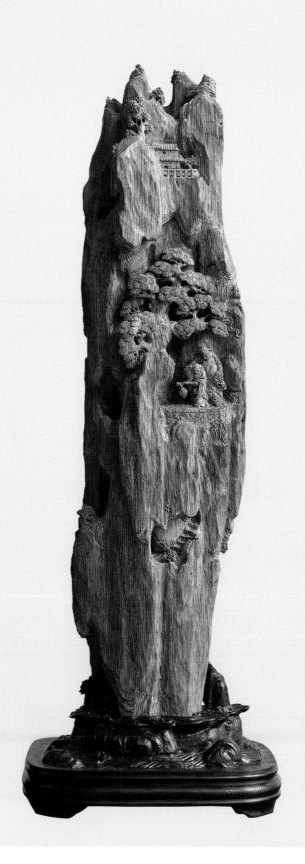

《李白醉酒》

五陵年少金市东，银鞍白马度春风。
落花踏尽游何处，笑入胡姬酒肆中。

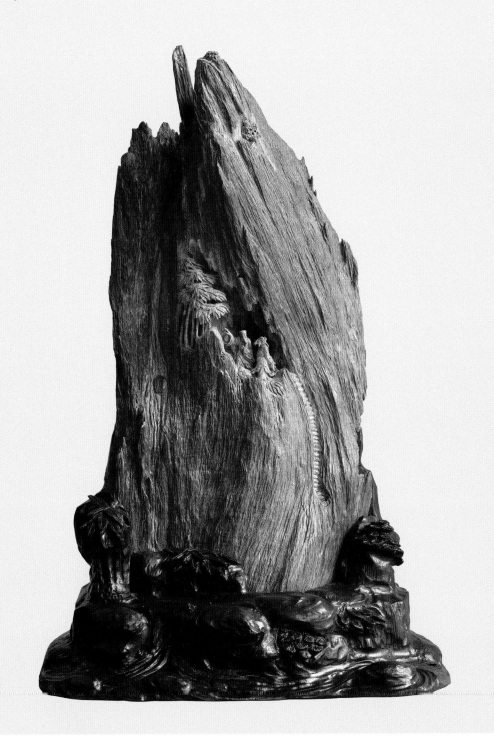

《指日可待》

指天问道何健行，日对独酬九伏勤。
可叹江东泛才俊，待功惰卧纨绮亭。

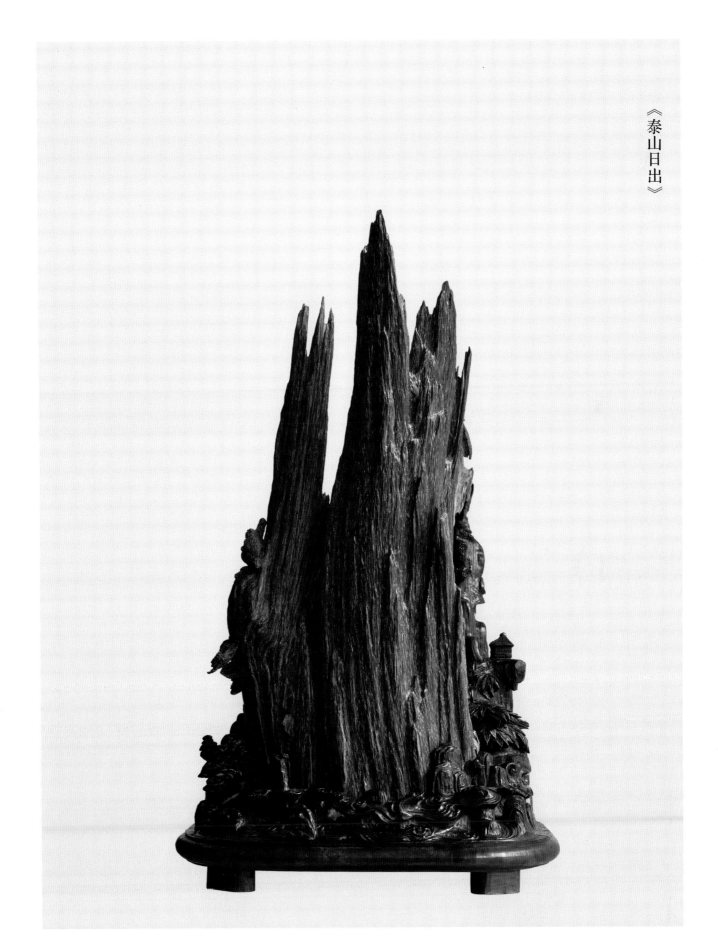

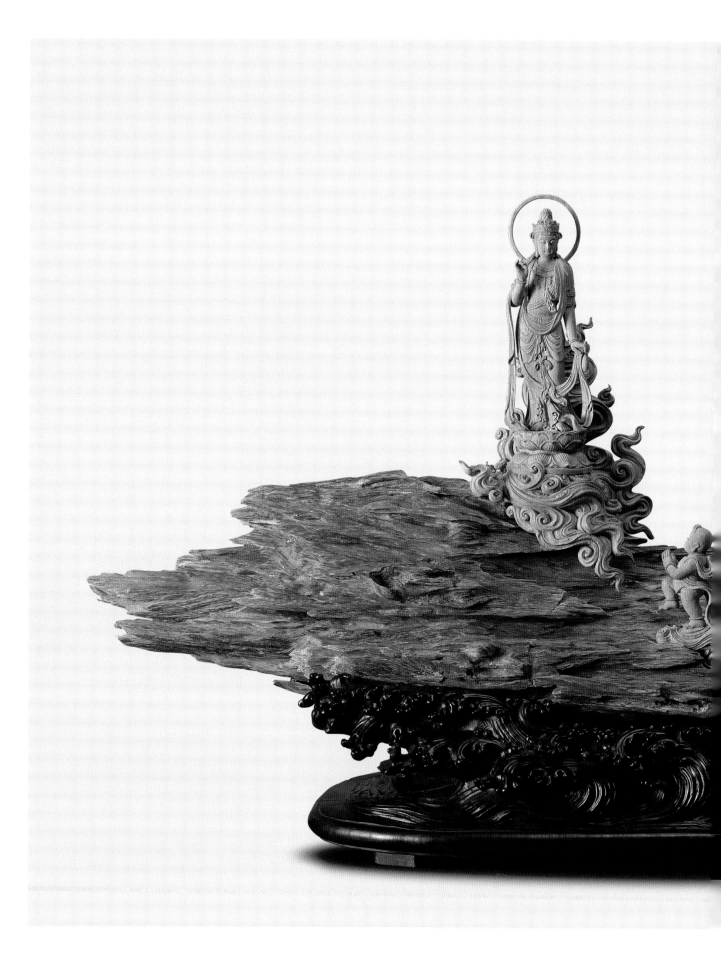

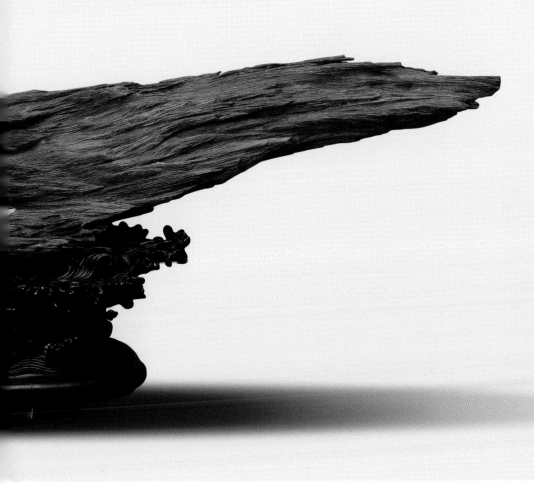

《鳌鱼观音》

古人认为大地是浮动的，它被搁在巨大的鳌鱼背上。这就是所谓「鳌鱼托大地」之说。如果鳌鱼翻动，则会发生地震，给人间带来灭顶之灾。观音菩萨大慈大悲，脚踏鳌鱼以镇邪，给人们带来了平安。

作品充分利用材质的特点，用整块天然沉香鳌鱼形状，天然与人工融合，使作品意境超然，灵动脱俗。

跋

　　未经雕琢的，木头还是木头，一经雕琢了，木头不再是木头；就像一个人成为一个人，少不了几番风雨，几度春秋。我有幸与木雕结缘二十余载，雕琢的是一个个日子，精彩的是长长的岁月。

　　木雕让我的精神生活很充实，每当我完成一件作品，就像完成一次心灵的洗涤。这些年对于雕刻的认知，对自己的作品，对于艺术的迷惘……这些让我有了出一本书的冲动。出版本书，算是对自己雕刻历程的一个纪念，当然也是一个新的起点。

　　本书选择了近年来自己所创作的部分木雕作品，以及一些自己对于木雕艺术的领悟和理论探索，结集出版。当然自己有些想法还不够成熟，有些作品还远未达到尽善尽美，但我希望读者朋友们能从这本小书中，看到我对艺术的执着，对生活的态度，对真善美的追求。

　　本书在出版发行过程中，得到诸多亲朋好友的帮助，也得到一些前辈名师的指导，在这里就不一一道谢了。我愿是稻田里的守望者，是艺术园地里的园丁，在雕刻的道路上继续前行。本书若有不足之处，多请读者雅正。

郑开轩

2013年11月于莆田工艺

图书在版编目（CIP）数据

开森木雕艺术 / 邹开森著. —— 福州：福建美术出版社, 2013.12
ISBN 978-7-5393-3019-8

Ⅰ. ①开… Ⅱ. ①邹… Ⅲ. ①木雕 – 作品集 – 中国 – 现代 Ⅳ. ①J322

中国版本图书馆CIP数据核字(2013)第320040号

责任编辑：李　煜
装帧设计：林剑雄
摄　　影：许　武
策划机构：信远传媒

开森木雕艺术

作　　者：邹开森
出版发行：海峡出版发行集团
　　　　　福建美术出版社
社　　址：福州市东水路76号16层
邮　　编：350001
网　　址：http://www.fjmscbs.com
服务热线：0591-87620820（发行部）　87533718（总编办）
经　　销：福建新华发行集团有限责任公司
印　　刷：福州栋兴印务有限公司
开　　本：889×1194mm　　1/16
印　　张：8
字　　数：78千字
版　　次：2013年12月第1版第1次印刷
书　　号：ISBN 978-7-5393-3019-8
定　　价：198.00元